高等艺术院校中国画法教材

写意山水画法教程

郭正民 ◎ 编著

上海人民美术出版社

图书在版编目（CIP）数据

写意山水画法教程 ／ 郭正民编著.－上海：上海人
民美术出版社，2018.7
　　ISBN 978-7-5322-9700-9

　　Ⅰ.①写... Ⅱ.①郭... Ⅲ.①写意画－山水画－国画
技法－教材　Ⅳ.①J212.26

　　中国版本图书馆CIP数据核字（2018）第042176号

写意山水画法教程

编　　著	郭正民	
策　　划	徐　亭	
责任编辑	徐　亭	
技术编辑	季　卫	
特约编辑	李　飞	
调　　图	徐才平	
出版发行	**上海人民美術出版社**	
	（上海长乐路672弄33号）	
印　　刷	上海海红印刷有限公司	
开　　本	889×1194　1/16　8印张	
版　　次	2018年7月第1版	
印　　次	2018年7月第1次	
印　　数	0001－3300	
书　　号	ISBN 978-7-5322-9700-9	
定　　价	59.00元	

前　言

优秀的艺术家，既有传统的深厚内涵，又能创造出新的艺术语言，学古而不泥古，变新而不流于怪异，这就是艺术家的功力所在。同时优秀的艺术家风格又总是不拘一格，会在不同时期有各种的新变。本书作者无疑具备上述的优点。他的画作有传统的文化价值，又有较新颖的艺术语言。他不仅画偏于传统的中国山水画，更是创新出奇的中国重彩画创作领域的佼佼者。他的画风有清雅冷逸的一面，更有沉雄豪放，充满力量和运动感的一面，可谓丰富多彩，艺术世界博大而多变。

作者除重彩画外，在中国山水画领域辛勤耕耘，他的山水画和他的重彩画既全然不同，而又神韵暗通，画作《云霞出海曙》和《房山佳景》等，描摹中国山水之伟丽景致，颇有宋元高古之感。画中崇山峻岭，层层叠叠，松柏森然，飞瀑流泉，各种皴法之运用，全无痕迹，显示出较好的学古和写生功力。所作《龙吟东方》，描绘高山耸立，江水荡漾，大块的水墨和大块空白同时并置画中，相映成趣，整幅画风格也是清新幽雅，颇见隽秀出尘之趣。多样的风格集中统一表现于他的笔下，让人流连不已。

作者在谈到学习中国山水画的思路时强调，临摹是学习山水画的重要手段，通过学习前人留下的经典范例，可以掌握具有山水画特质的符号和程式，便可在身临其境时寻径而入。数十年来作者临摹先辈大师中山水画家黄公望、王蒙、石涛、八大山人、黄宾虹等作品，笔法老到，墨法精练，能得前辈大师之韵味。

作者更强调画山水画要重视写生，并身体力行，他行万里路，南下北上，饱览祖国河山。笔下山水有家乡的，有长城内外的，有张家界的等。他的山水大多整体风貌为高山大峡，或乱云飞渡，或江河滔滔，或草木森森，并置画中而元气淋漓，生机流荡。墨法上多变且善变，以实地写生景色为依托，枯湿兼用，随类设色，遂创造出一个个浩大斑斓的，出于写实又超乎写实的一个山水世界来。

艺术创作之余，本书作者也不忘传授，他长期执教，指导学生作画，新编的这本《写意山水画法教程》，正是在自己颇受欢迎的电视讲课基础上整理出来的，主要介绍了中国山水画的各种知识，分树法、石法、水法、烟云法、点景法、构图、临摹写生法、创作法等，技法介绍全面，范图丰富，山水画稿近百幅，并提供大量各类大师名家的山水画范图，配上相关解说文字，将自己的绘画经验倾力传授，是学习中国传统山水画技法优秀的基础教程书。读者一卷在手，寻径而入，不断追求，定会收获多多，进入新的山水绘画学习境界。

目 录
contents

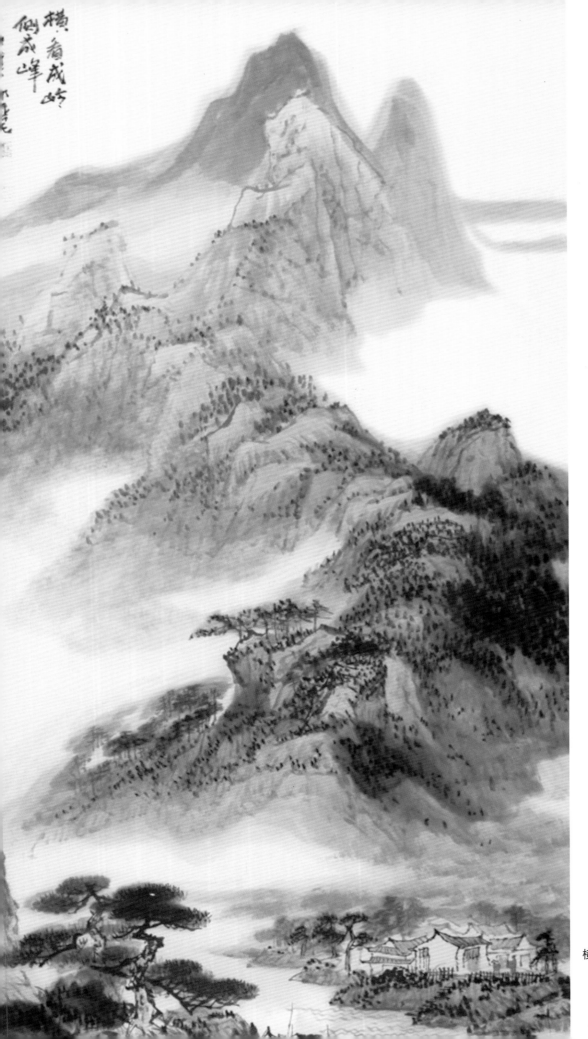

横看成岭侧成峰

第一章

概　述

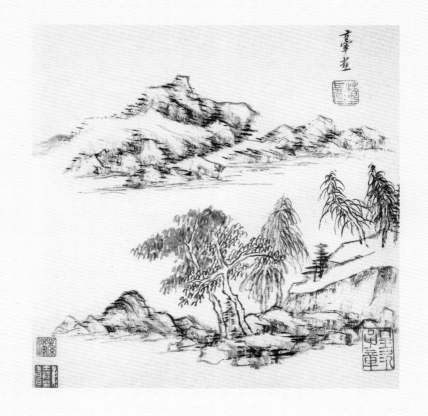

一　山水画简史

山水画在中国绘画史中有着很高的位置，是中国文化中文人士大夫表现自我、释放情绪和抒发自我情操的一种特有的艺术表现形式。

最早的中国山水画是作为人物的背景出现的，没有形成独立的绘画形式。只是到了魏晋南北朝时期，山水画才逐步地从人物画中分离出来，并形成了独立的画种。现存最早的山水画作品是隋代展子虔的《游春图》。

到了唐代，社会进入全面繁荣的时期，因为文人士大夫以及达官贵人的需要，山水画逐步形成了独立的审美形式。而此时的山水画主要以青绿山水为主，重要代表人物是李思训及其儿子李昭道，山以墨线勾勒轮廓，重彩设色，有时也用金泥勾填，画面富丽堂皇，艺术效果金碧辉煌。随着唐代社会的进一步发展，山水画法也出现了新的变化，以水墨渲染、笔意清润为特征，以强调诗情画意来表达自己的审美理想，从而形成了中国历史上有名的南宗画派，最重要的代表人物是王维、张璪等画家。

宋代是中国山水画发展最鼎盛的时期，画家逐步从文人士大夫走向自然的怀抱，重视写生，远取其势，近取其质，该画种被称为全景山水，并有多种风格出现。如早期的荆浩、关仝，他们活动于秦岭华山一带。其后董源、巨然、李成、范宽、郭熙、米芾父子用笔墨表现的南方山水和北方山水，其力度、厚度、气势以及震撼人心的那种东方特有的审美更使中国绘画达到登峰造极的高度，使后人很难超越。

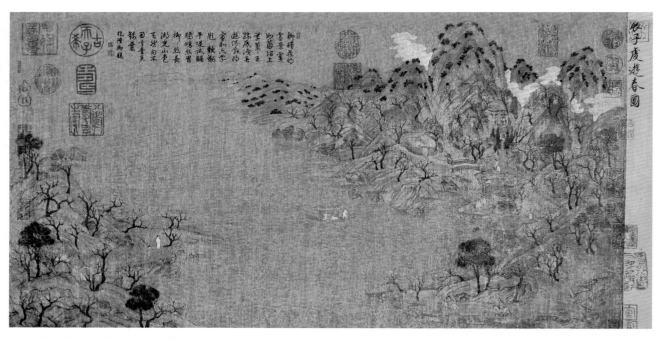

展子虔　隋　游春图

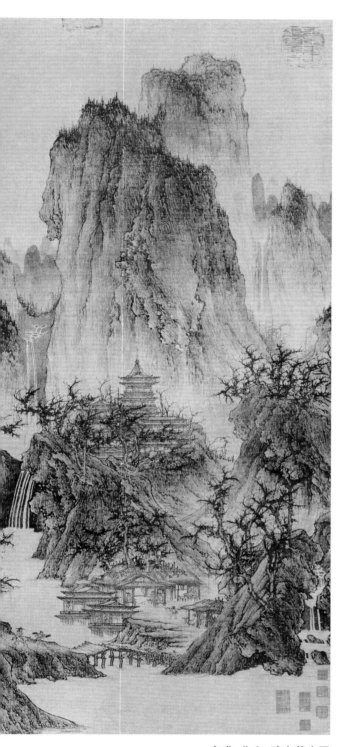

李成 北宋 晴峦萧寺图

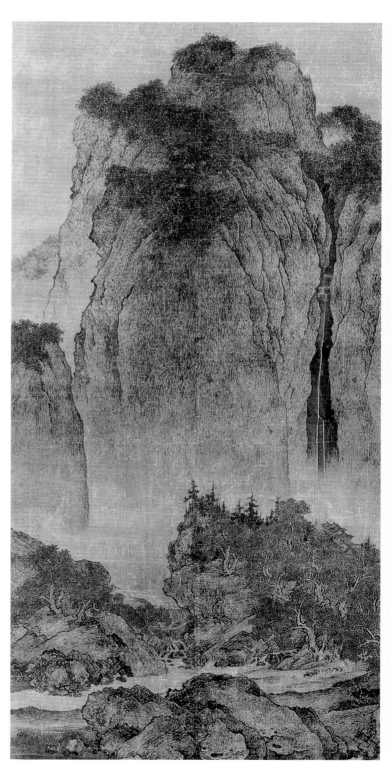

范宽 北宋 谿山行旅图

元代山水更以水墨为独有的技法，进入了另一个发展新时期。这时战乱以及外族统治使当时的人们人心惶惶，隐逸思想和逃避现实的人生观广为流行。以士大夫为主的画家深入山林，以造化为师，有感而发，这个时候以书法入画的审美趋向开始盛行，加上战乱产生的物资匮乏，绢、色退出，笔墨为主的表现山水的形式使山水画再次进入了一次辉煌。出现了赵孟頫与元四家如黄公望、王蒙、倪瓒、吴镇等对后代影响深远的画坛大家。

明代山水画前期有较大影响的是以浙派为主的戴进、吴伟，其笔法属于苍劲有力的独特水墨技法，使山水画进入一种新的领域。明代中期的吴派山水清润自然，创始人沈周与他的学生文徵明，以及周臣的弟子唐寅和仇英四人，因有师友关系，所以被

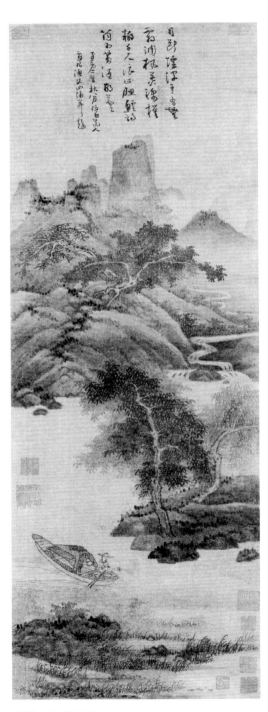

吴镇　元　渔父图

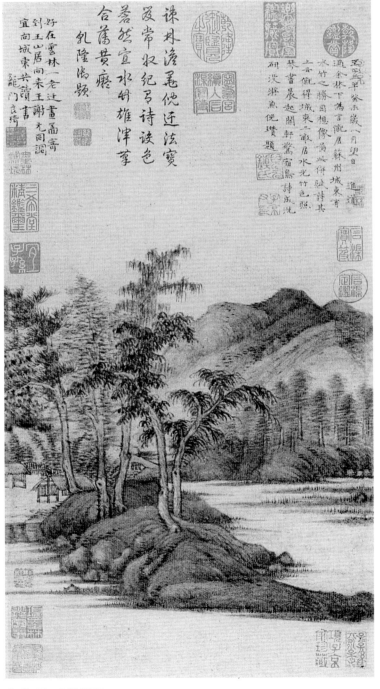

倪瓒　元　水竹居图

称为"吴门四家"。明末董其昌及其华亭派用笔老练，墨色浑厚，有生拙秀润的感觉。

清代山水画大家有"四王"：王时敏、王鉴、王翚、王原祁，他们摹古保守，主张画山水要"以元人笔墨，运宋人丘壑，而泽以唐人气韵，乃为大成"。清代革新派的山水画家是"四僧"，有弘仁、髡残、八大山人、石涛，他们都出家做过和尚。弘仁，不为陈法约束，穷写生之妙，笔墨苍劲整洁，有清新秀逸之气。髡残，用笔如"坠石枯藤，锥沙漏痕，能以书家之妙，通于画法"（黄宾虹语）。八大山人，

名朱耷，笔墨恣纵，不拘成法，苍劲圆秀，极富张力。石涛，大胆泼辣，千变万化，笔墨恣纵，淋漓洒脱，并撰著《画语录》，影响至今。

进入近现代后，由于西学东渐，中国的绘画发展也呈现出新的时代特征。近现代的山水画大家名家有黄宾虹、张大千、溥心畬、贺天健、傅抱石、李可染、陆俨少、黄秋园等，他们的山水画传统功力深厚，又不失新的形式和意味，对中国当代山水画的创作影响很大。

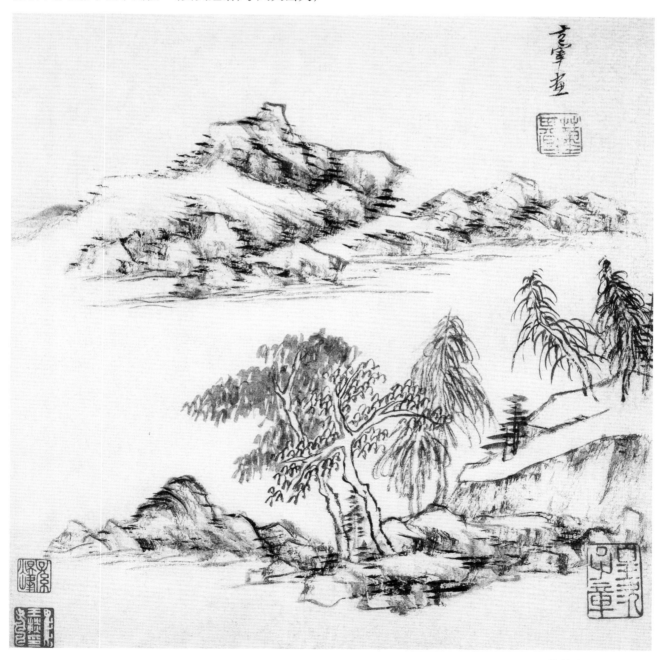

董其昌　明　山水图

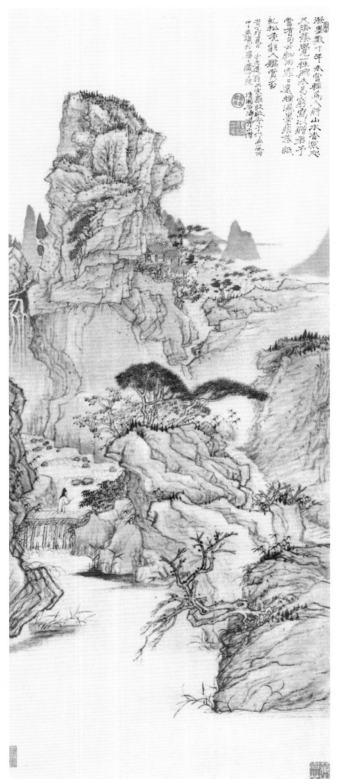

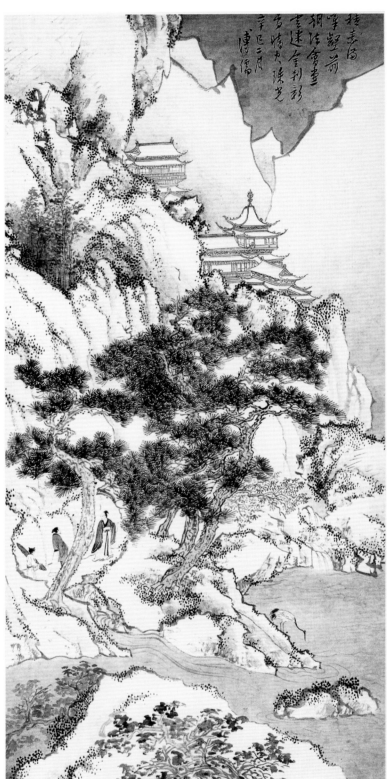

石涛　清　细雨虬松图　　　　　　　　溥心畬　雪国栖鹤

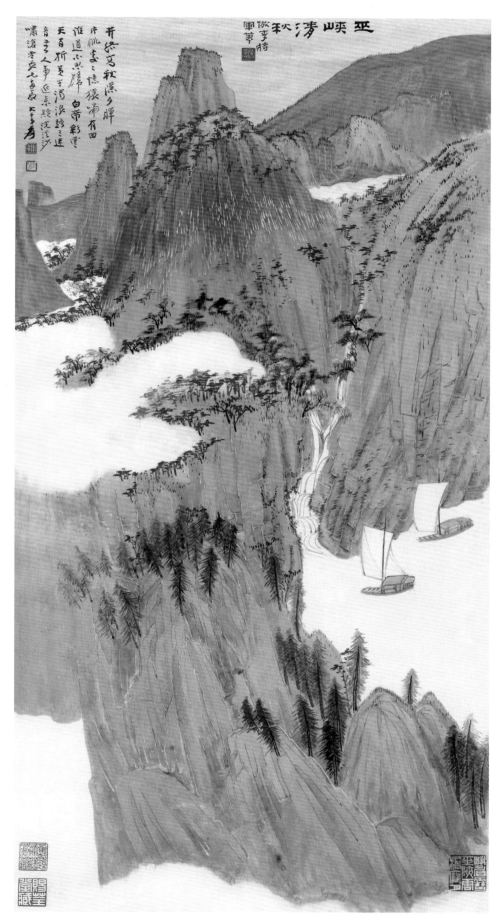

巫峡清秋

张大千 巫峡清秋图

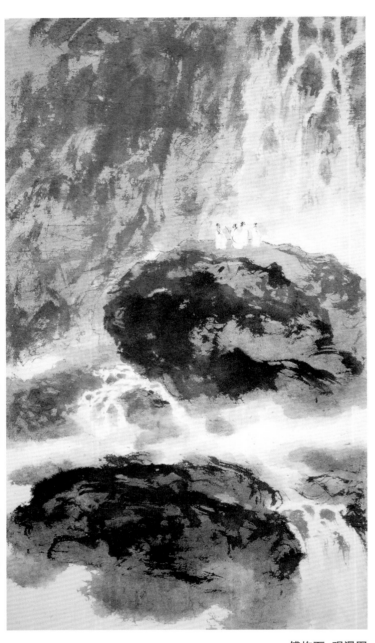

傅抱石 观瀑图

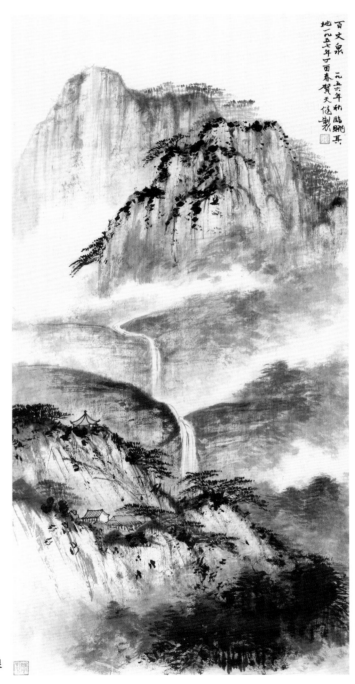

贺天健 百丈泉

二 工具

画山水画必须具备笔、墨、纸、砚。因为砚台太沉，现在有一种加工好的墨汁，所以砚台就不用准备了。纸一般准备的是生宣，现在还有比较详细的专用山水画纸，各个地方都可以买得到。我们一般最少准备三支毛笔，一般有狼毫笔，或者石獾笔，这两种笔的笔毛比较硬，画的山水画也比较有力度。羊毫的毛笔，也要准备一支或者两支，一般会作为渲染用。最少都不要低于三支毛笔，至于自己以后长时间的运用后，再去选择适合自己的用笔方式。

现在中国画颜料的各种颜色也逐步丰富，原来都是马利牌的中国画颜料，现在也有了姜思序的中国画颜料，还有中国画特殊的矿物质颜料，所以中国画的颜色更加丰富了。

颜料有大支的，小支的。比较好用的三种颜色，一种是藤黄，藤黄在中国的国画中，相对于其他颜色是比较好用的，比较透明。然后就是红色的胭脂，中国的胭脂用起来也比较好用，都比国外的胭脂好用，国外的胭脂太艳，但中国的胭脂会显得特别沉

着。再其次是花青，花青的颜色也是那样，在国外的同类颜色里，用起来要么比较亮，要么比较沉闷，但中国的花青显得比较雅。其他的颜色，还有三青、三绿、朱砂、朱磦等。

随着自己长时间的绘画，也可以逐步丰富自己的颜料储备，通常大盒的颜色，大部分有十二支的，十八支的， 二十四支的，还有三十二支的，都可以逐渐拥有起来。颜料放的时间长了，可能会有点变色。十年之前画好的画，现在有的也会变色，建议以后可以多用些中国带矿物质的颜料去画画，因为我们的古人也是用带矿物质的颜料去画的。

盘子，各种各样的盘子如平盘、转盘等，各种各样的盘子都可以。

笔洗，就是一般的笔洗。

印，然后是印泥。还有镇尺、毡等，基本上中国画的工具也就是这些种类。大体上就是笔、墨、纸、砚、毡、盘这些东西。

墨，现在又出了好多种墨，有的是化学性质

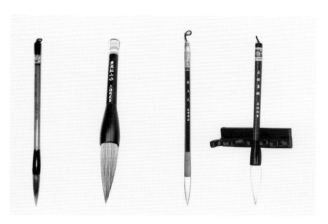

笔

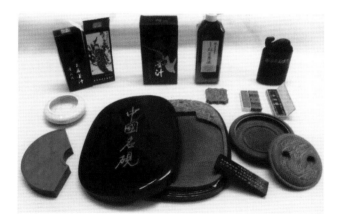

墨

9

的墨，但是带化学性质的墨不好，现在最盛行的是一得阁的墨。还有书法墨等等各种各样的墨，也包括日本的墨，都是比较多的。在古代都是用砚和墨块来进行研墨，墨分松烟墨、油烟墨两种，加点水研磨的墨最好。因为中国文化本身就是修身养性，磨墨也是对自己身心的一种锻炼，对自己情绪的一种酝酿。但是研墨是比较慢的，时间比较长，很多时候大家都不喜欢，我还是建议用砚台磨墨，墨发的颜色都比较好，在纸上的渲染性也比较好。笔墨纸砚用到的工具，大体就介绍到这里。

纸

笔洗

印章等

三　山水画的笔墨基础知识

中国画的用笔和执笔方法与书法基本一样，只是在用墨用色表现方法不一样。山水画讲究的是笔墨变化，而墨色变化离不开执笔、用笔以及线条与点、线、面的有机结合，一幅好的山水画正是由于用笔苍劲有力、墨色千变万化，才有了那种东方特有的神韵，达到登峰造极的高度。

1.执笔

画山水画，执笔方式非常重要，自如的执笔和手腕提按顿挫的笔墨变化，产生出以笔为骨，以墨为韵,刚柔相济、变幻莫测的效果。如书法执笔一样，只是在绘画过程中手腕更加灵活。在练习中把握中锋用笔、侧锋用笔、逆锋用笔,找到适合行笔的力度、速度、笔色变化的感觉。

骨法用笔是体现笔墨变化的最主要因素，中锋、侧锋、逆锋、顺锋、散锋、拖锋、裹锋是山水画的重要的用笔行笔表现方法，一根线画出就要出现力量感，也代表着画家的精神与个性。

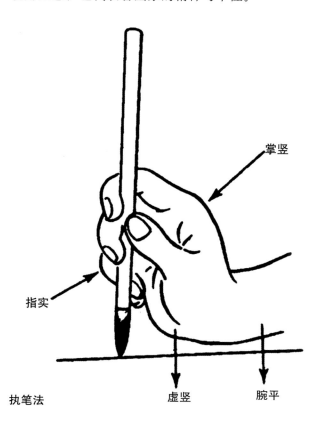

执笔法

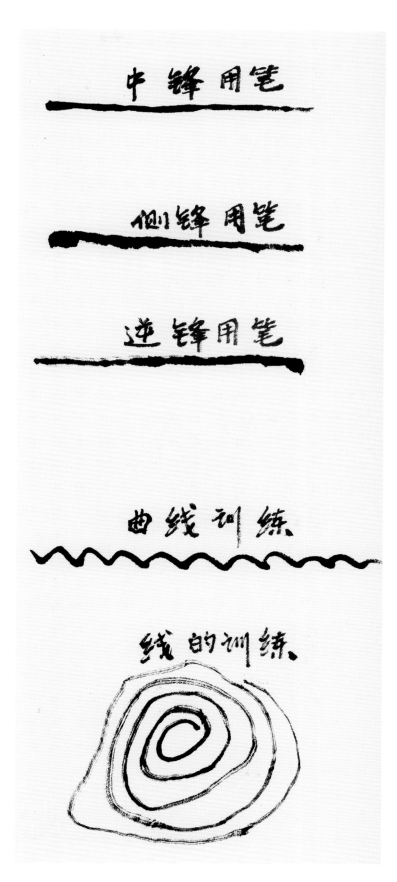

2. 笔墨

墨分五色，指的是浓、淡、干、湿、焦，浓墨饱满，淡墨雅美，干墨苍劲，湿墨润泽，焦墨如漆。山水画讲究的是墨色变化、相互关系协调对比，正是山石树木笔墨对比以及相互补充，才有了色破墨、墨破色，以及不同层次的颜色和墨色的干湿，变幻莫测的山石前后关系，山脚山峰近水远水等层出不穷的笔墨变化。

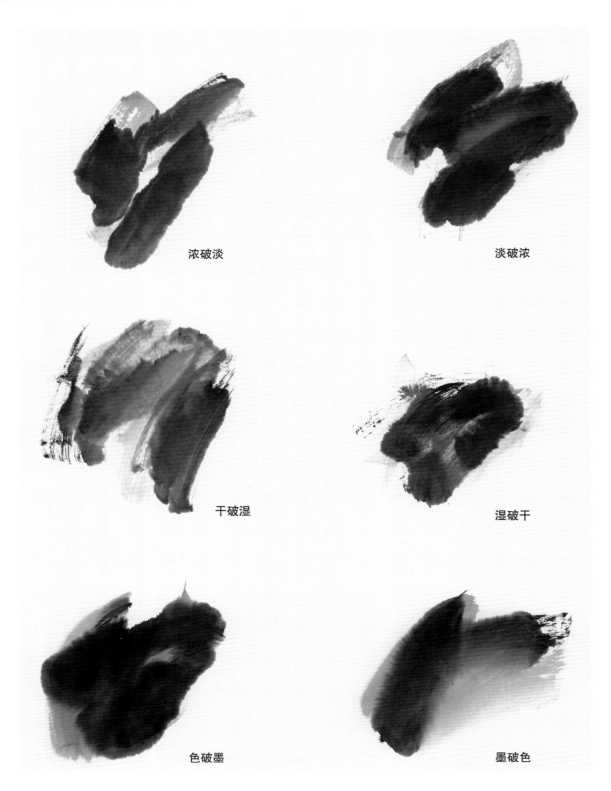

浓破淡

淡破浓

干破湿

湿破干

色破墨

墨破色

第二章

山石画法

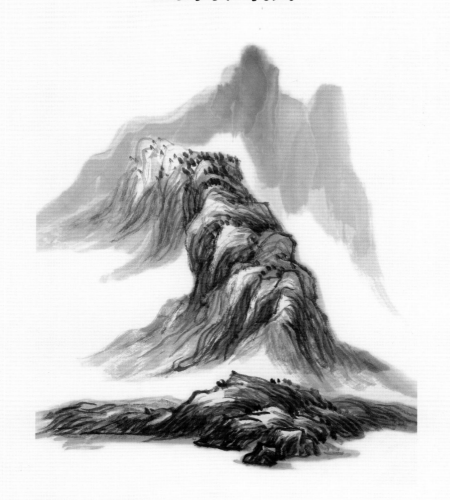

一　山石画法

1．石头画法

下面讲山石的画法，"石分三面，墨分五彩"是画石头最基本的原则。画石头勾勒皴擦的过程中，要注意笔墨转折变化和墨色变化，还有石头的形体结构关系。其次，石头大小的排列，前后定位，相互衬托以及高低起伏，也要特别注意。

从画一块石头开始，笔蘸墨蘸水，起笔之后逆锋前进，然后皴擦，要画出石头的三个面。画的时候行笔速度和力量变化的不一样，所出现的效果也会不一样。

画两块石头的组合。蘸墨和蘸水都特别重要，特别讲究。可以先画一个小石头，比较干苍，画着感觉比较硬，在后边再加一个大点的石头，勾完形以后等稍微干一下，然后再皴擦，这样两块石头才会有立体的感觉。

画三块石头的组合。第一块石头可以圆一点、小一点，再加一块石头皴擦一下，还可以再加一块石头。三块石头的排列，不一定都要画得一样。

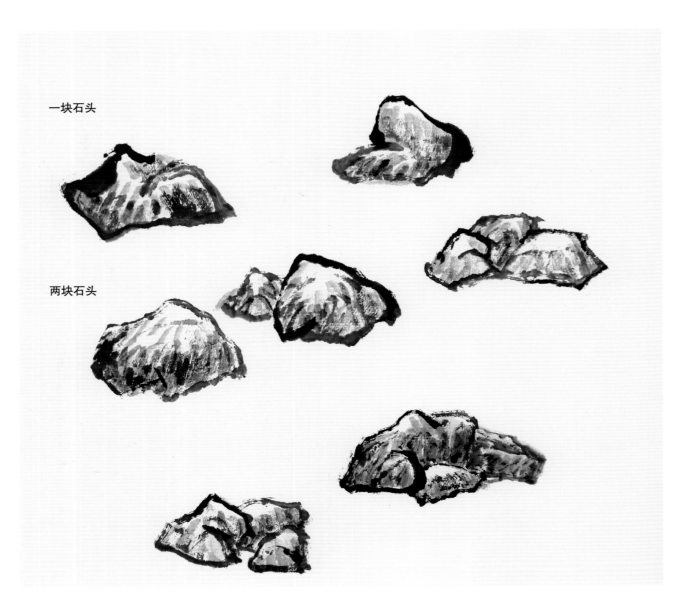

一块石头

两块石头

画五块石头的组合。先勾第一块，然后勾第二块，再勾一块就是三块，可以长一点，再勾一块竖点的，再加一块就是五块，皴擦一下，注意它们互相之间的对比，大小的起伏。

再画七块石头的组合。先画第一块石头，再画第二块石头，可以再大点，再画一块把前面两块包在一块的石头，再画四块石头的组合，大石间隔小石，连在一起就是七块石头。在画各种石头组合时，千万注意它们的大小关系、排列关系。要特别注意皴擦法的应用。

我们平时看很多画坛大家所画的几块石头，包括八大山人和齐白石等，寥寥数笔，形神兼备，就在于他们画的石头有丰富的笔墨变化。

一般两块石头是一大一小，好像母与子的关系。三块石头就是一大二小的关系。五块石头就是中间一块，两边各两块，七块石头也是这样的大小间隔的聚散关系。画石头的行笔变化，有时候断断续续，是非常丰富的，往往都是一笔下来。画石头时候注意了石头之间的前后关系、虚实关系，这样的画才是有看头的画。

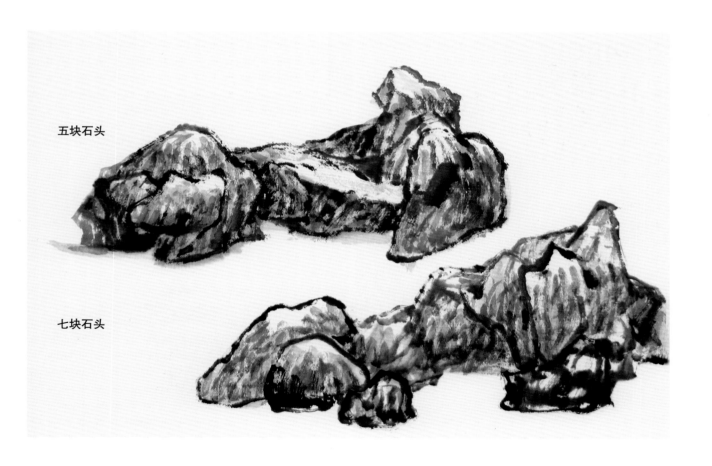

五块石头

七块石头

2. 石头结构

下面讲石头的结构，实际上真正的石头，有圆的、方的、菱形的、异形的，但是怎么用线来表示它们之间的起伏，那就必须研究石头的结构。要善于运用线的排列来表现石头的结构关系，一般来说，线越往后推，石头也就会在离我们越远的地方。

先勾线，勾出石头的大体形状。然后又开始皴，用小斧劈皴，这样就形成了一个书法用笔，石头就比较苍劲，笔墨之间也相互有了变化。然后用它们之间的前后关系，表现出石头的前后关系。

下一步是染，染就是用淡墨，顺着石头之间的结构关系染，也就是衬出石头的凹凸关系，实际上就是明暗关系。染石头的时候，可以反复染很多遍。染主要是丰富石头的体积关系，这样染出来一块石头，就会比较有体积感。但是在染的时候，记住一定要留白，留白的地方要控制住，染的互相之间的关系要很清楚，该空出来的地方一定要空出来，空的这些高光亮的地方，实际上就是受光的地方。等干了以后，染的不够的地方再局部反复染，墨色比前几遍渲染时，再重一点，就这样一遍遍反复渲染。

有些时候一块石头要反复染几十遍，不过染几十遍是在工笔画法里，一般来说在写意画法中染五六遍就可以，染完以后一定要上一层薄薄的焦矾，否则墨色会发灰。

再把这幅画按步骤重新分解：

第一步，先勾石头的外形。

第二步是皴，在勾的轮廓外面，用小斧劈皴，把石头的结构起伏皴出来，皴的目的是为了表现石头暗部或凹进去的地方，用皴的手法把石头的起伏和空间关系整个表现出来。

然后第三步是渲染，皴完干了以后，用淡墨把几块石头都渲染出来，染的时候要注意上轻下重，使石头的体积感更强。在染完一遍后，感觉不理想，还可以再皴再染，反复运用皴和染的技法。在渲染的时候应该注意，留出一定的光点，墨色不要全部染死，如果墨色用的过重过死，整个画面就缺少变化，这样石头就没有起伏了。正是由于有这种山石的结构关系，才会有各种大山大河，石头的结构就讲到这里。

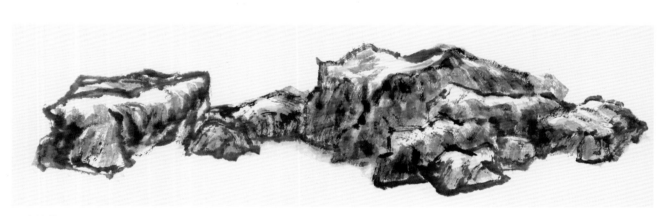

石头结构

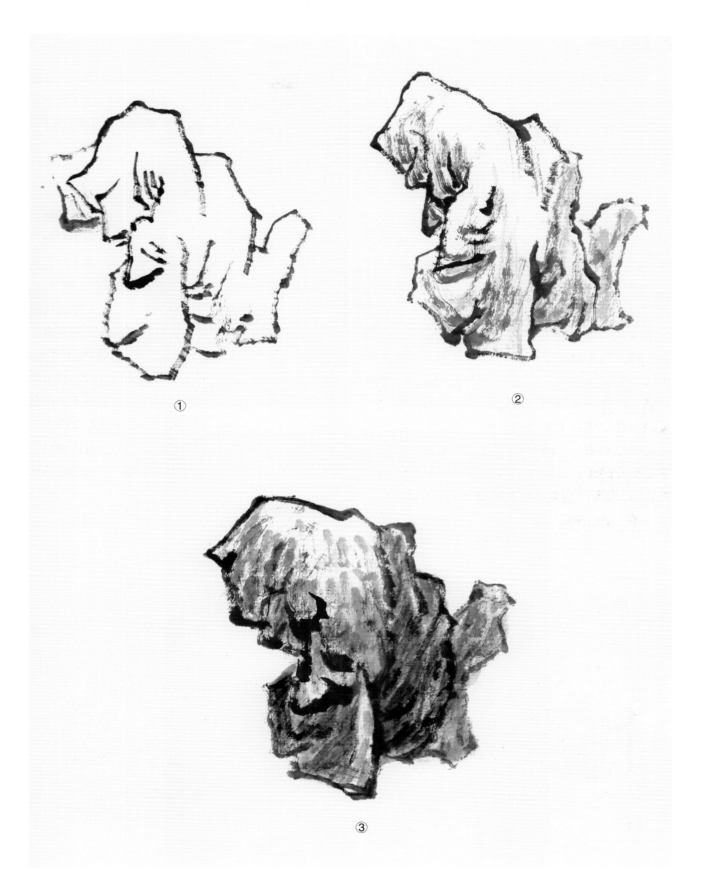

①

②

③

石头基本步骤图

3. 横向石头

横向石头首先注意它势的方向，它的特征一般都是叠压在一块的石头，所以横向石头要注意它们横向的节奏感，一般也还是先勾轮廓，然后把重叠的前前后后的石头画在一起 然后再皴擦。

可以先用手找到大概的感觉，先画最前面的一块石头，然后再画第二块石头，再画第三块石头，注意笔墨之间的变化。

石头的前后关系都（呈现）出来了，在后面可以再加一块石头，上面也可以加一块石头，这样石头的整个造型先勾出来了，然后我们再皴，墨要淡些。实际上在皴的时候，要先等勾的石头半干以后再皴，皴出它的体积感，用小斧劈皴再皴。用解索皴、大解索皴等，皴完干了以后再染，横向石头在勾皴完的情况之下，再在它的结构关系上染一遍，染出它的体积关系。石分三面，现在整个就能看的出来。

在结构关系和造型上，本身结构之间就互相穿插，找准它们之间的转折关系、大小对比关系。实际上这块横向石头，如果现在再加一些（笔墨），它实际就会成为一块山坡，如果在这个地方加一条小船，它马上就会成为一块前面的山坡，但是单独地看它就是一块横向的石头。

将来我们画更多横向石头的时候，第一是要注意它们之间横的势，第二是要注意它们之间前后的叠压关系，它和它互相之间都重叠着。所以怎么去找它们之间的关系，怎么去找出它们之间的厚度，这就要我们下一步自己在练习之中进行解决。

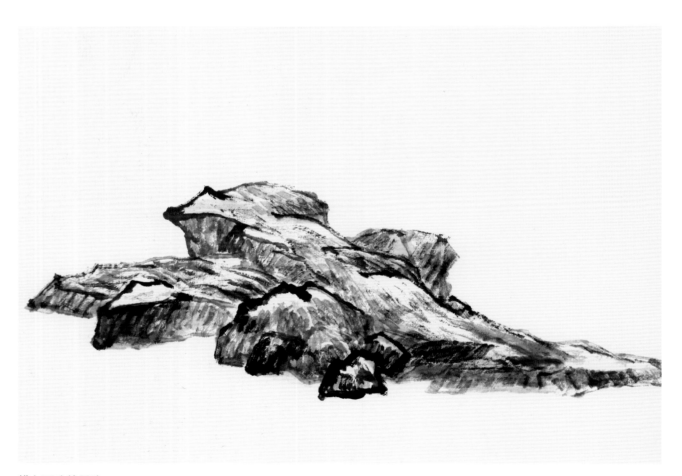

横向石头的画法

4. 竖向石头

竖向石头一般要是画好，它就是一个山坡，在训练石头结构的情况下，那得考虑它们之间的前后关系，纵的势的关系，也就是立起来的关系，画竖向石头，也是和横向石头一样，它是独立的。它的竖线比较多，竖线也就是支撑杆，用笔可以更老辣一些，注意它们大小石头的转折关系，以及形态的相互关系、相互联系，先用手画出石头大概的势，用比较重的墨，先画前面的一块石头，然后注意它们之间的穿插关系，也就是互相之间的转折、起伏和石头的重叠关系。

竖向石头还有一个最大的问题，画起竖线来立不住，也就是它的平衡关系不对位。平衡的支撑点立点，越往后线就越淡墨，先整体地把石头造型画出来，如果在后面再加点山的话，实际上它就变成了一座山峰，一个竖向石头就画出来了，然后皴一下，就可以画对它各种关系了。

在皴的过程中也注意它的山势，再在石头后面加一些淡墨，实际上加了以后，它就变成了一座山峰。等干了以后，再擦一下，擦完再皴，皴的时候。注意它们的起伏关系。如哪块石头在前，哪块石头在后，该控哪些地方，该拖（画）哪些地方，哪些地方该重，哪些地方该淡，都非常重要。

纵向石头，首先讲究石头的势，竖的势的感觉，最主要要注意它们之间的转折关系。

因为是纵向石头，然后加了个山脉，它就成了一块带转折，并且互相咬合的大巨石，它由无数块石头组合在一起，形成一个纵向的石头。我们刚才勾皴，用散笔又再擦了一遍，等干了以后，用淡墨渲染了一遍。渲染主要为了突出前面的石头，其他的注意它们之间的前后关系，渲染凹进去的地方，是为了突出前面最突出的地方，这样就形成了石头的一种前后关系。

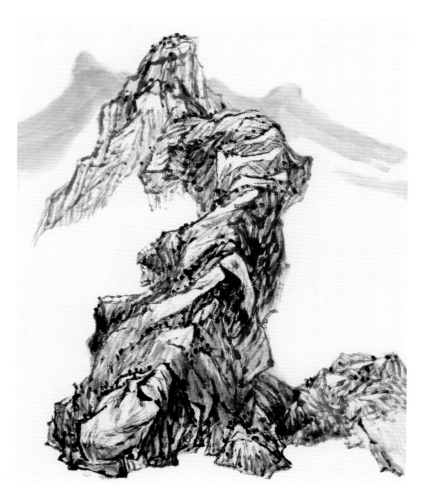

竖向石头的画法

5. 太湖石

太湖石多放在园中，以观供赏，它不像普通石头一样那么坚硬，而是以柔弱的线条互相灵巧地穿插。它的特点是透、露、藏，所以表现的时候要浓淡相宜，用笔要灵活。

我们开始画太湖石的时候，还是要先画大致的结构关系，要注意它们的转折关系，因为太湖石非常柔弱，它不像方圆的石头那么坚硬。只有这样，太湖石的感觉才能画出来。

太湖石不是像花岗岩一样的石头，由于长时间的水的冲刷，它留了很多洞，所以讲究透，露出来的地方都裸露在外边。然后还有一个藏，比较神秘，藏在一起，所以在勾的时候，线可以断断续续，不像花岗岩石那样硬，然后在勾完它的结构之后，又染一遍。

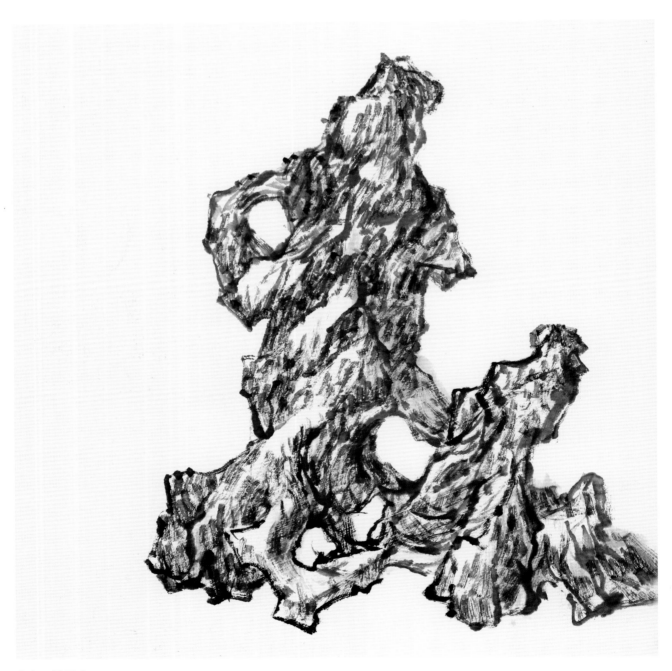

太湖石的画法

6. 画石头的五种步骤

下面讲画石头的五种步骤。前面我们已经讲了各种石头的形态，比如横向石头和竖向石头，以及各种石头的变化与结构，下面我们就整个地把石头画法归纳为五种步骤：勾、皴、擦、点、染。

勾：先勾石头的外形，注意用笔的起承转合。

皴：在勾好石头外形的线上，皴出石头的起伏、转折、结构以及明暗关系。

擦：也就是擦出石头的体积关系，用散乱的笔，顺着皴出的结构关系，在各种部位来进行皴擦，主要是丰富石头的体积感。

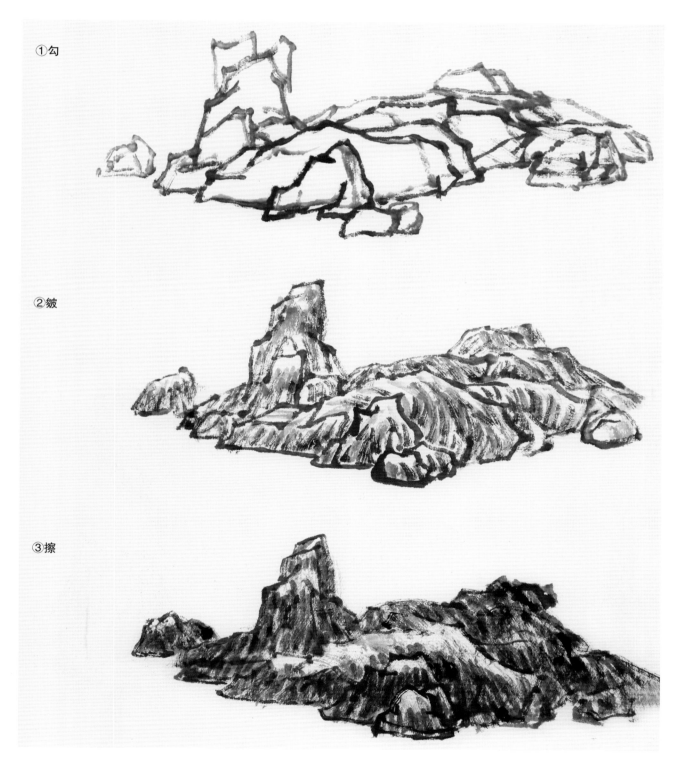

①勾

②皴

③擦

点：也就是点苔，从审美角度来看，一幅画里面必须具备点、线、面这种构成关系，点苔用笔有尖点、圆点、横点、竖点，古人有"画山容易点苔难"的说法，因为点牵扯到疏密关系、前后关系和用墨轻重关系。

染：也就是渲染，可以强化丰富石头的厚度，统一石头的各种关系，包括明暗关系及前后关系，包括它们之间的厚度关系。更可以增强整个画面的韵味。画的时候一般先淡后浓，先墨后色，先松后紧。

最后再强调，要记住画石头的最基础的五个步骤，第一个是勾，第二个是皴，第三个是擦，第四个是点，第五个是染，也就是说，我们所有的画石头也好，画山也好，永远离不开这五个步骤，不管大家小家，这是画石头最基础的步骤。

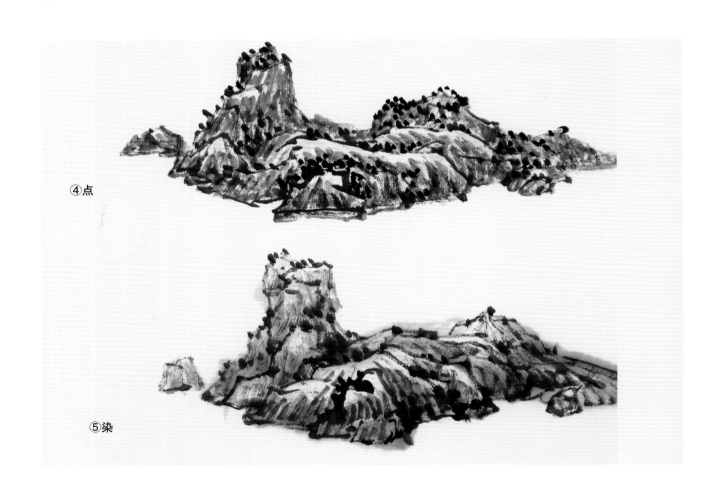

④点

⑤染

二 常用皴法

皴是中国画的一种技法，是用淡干墨涂染以表现山石纹理，峰峦折痕及树身表皮的脉络、形态的方法。学习画山水，皴法是一个非常重要的课题，是决定山水绘画技法的关键之处。

皴法有很多种，而且每个时代都有不同的皴法，甚至每个画家都有自己偏重于各类不同皴的方法。在画石头的结构也好，画大山的结构也好，或者是画土也好，画树也好，都离不开皴。在皴的过程之中，除了表现绘画的结构关系以外，皴法本身也是一种特殊的绘画审美方式，皴法的用得好坏决定画的好坏，下面我就介绍几种中国山水画中的常用皴法。

1. 雨点皴

雨点皴，也叫墙头皴，运用雨点皴的成功范例是北宋范宽。主要是以逆锋、中锋的用笔画出垂直短线，下笔密不透风，用笔干一些，流畅一些，而且要画得错落有致。

首先画出山的外形。其次开始皴时可以逆锋用笔，用笔不要过实，像墙头淋上雨点一样。看一下，然后用花青加一点胭脂来晕染一下远处山的结构，这样可以衬托它，就像下雨天墙头淋的雨点。皴完几遍，等干了以后，又上一遍颜色，这个皴法 主要感觉比较湿晕，不像其他皴法很干。

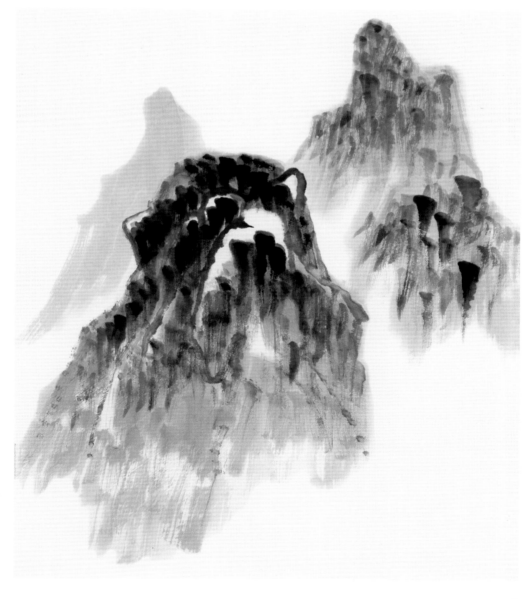

雨点皴的画法

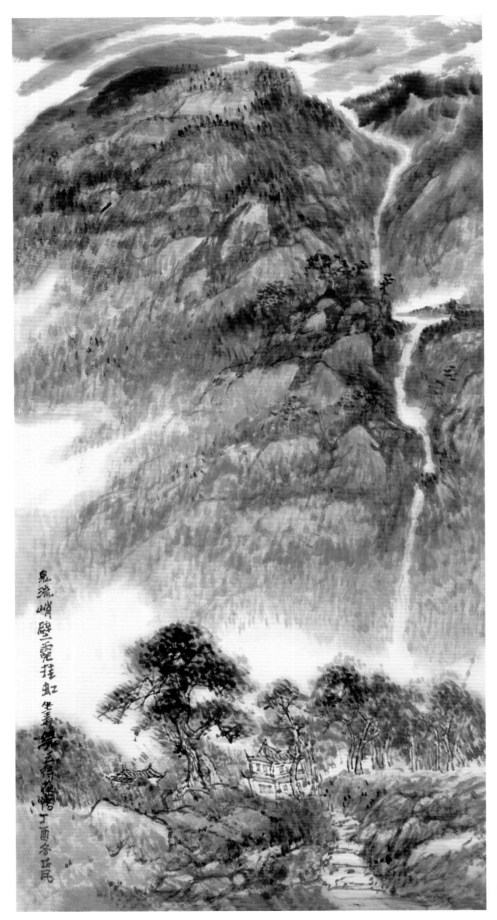

泉流峭壁挂虹
（雨点皴）

2．豆瓣皴

豆瓣皴，顾名思义，豆瓣皴就是像豆瓣一样，特点是大小间错的豆瓣形状，聚散有致。宋代山水画大家范宽、燕文贵的很多作品，就是用豆瓣皴来画的。

画豆瓣皴时，可以先把山的外形画出来，然后再皴。豆瓣皴实际上应该画得很小很细，像豆瓣一样。画的时候由重到淡，把毛笔里所有水分用光时画出来就会像豆瓣一样。然后衬托出四周前后关系，可以染很多遍，也可以画一些山的结构来衬托它。

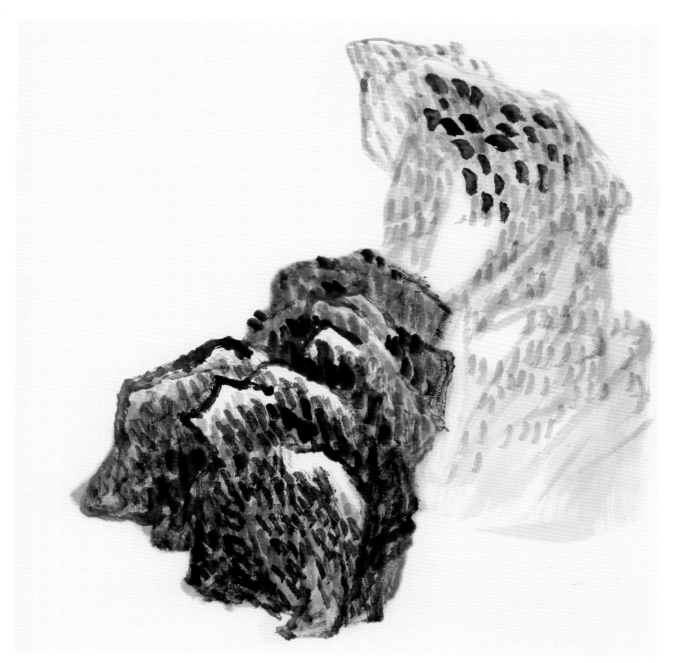

豆瓣皴的画法

3. 披麻皴

披麻皴，这是最基本的一种皴法，初学者可以从此入手。此法善于表现江南土山平缓细密的纹理。董源、巨然、赵孟頫、黄公望等都擅用此皴法。

披麻皴分为大披麻皴和小披麻皴。披麻皴主要是中锋用笔，是由线条来表现皴擦的一种用笔方式，它借助中锋的柔韧性，画出山石的结构，一般用于土坡或者山峰等不显眼的地方。

我们画山结构的时候，全都是中锋用笔。画大披麻皴的时候，也用中锋，顺着山坡结构来行笔。中锋一般比较长，用这种用笔来表现山体。山下边的石头用小披麻皴，小披麻皴线条短，也全用中锋笔法。

山的上面是大披麻皴，下面是小披麻皴，也就是说上边的线顺着山的结构拉得比较长，下边的线比较短。

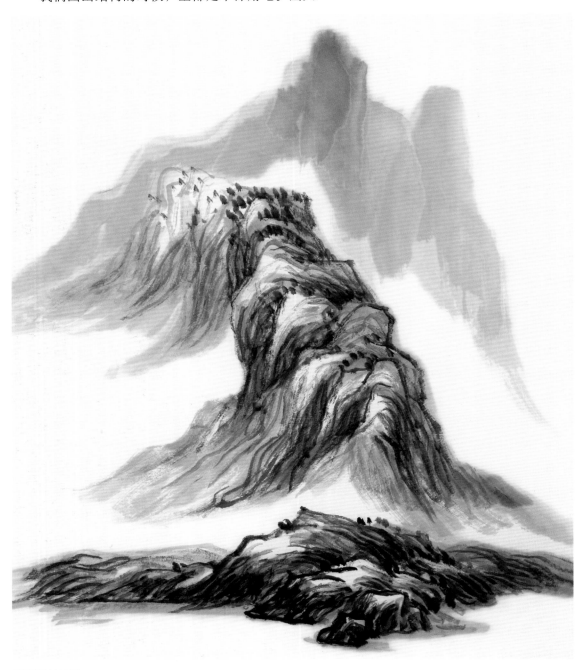

披麻皴的画法

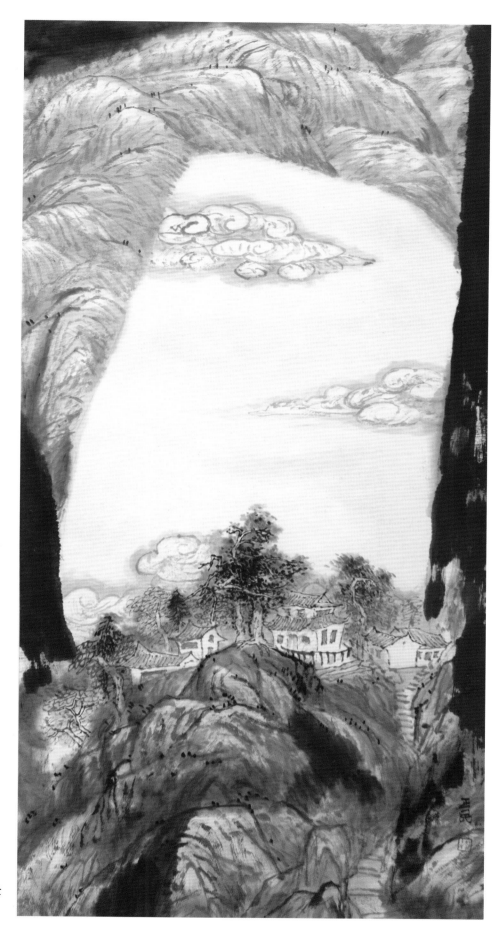

天上的云
（披麻皴）

4．钉头皴

钉头皴，它跟雨点皴也有点相似，但它这个点是近似于撇的意思，要注意它的入笔和收笔。注意用笔方式，把笔握下去像钉头一样。

这种画法一般表现在山石斑斑驳驳感觉的地方，画完后渲染一遍，干了以后，再补一下。

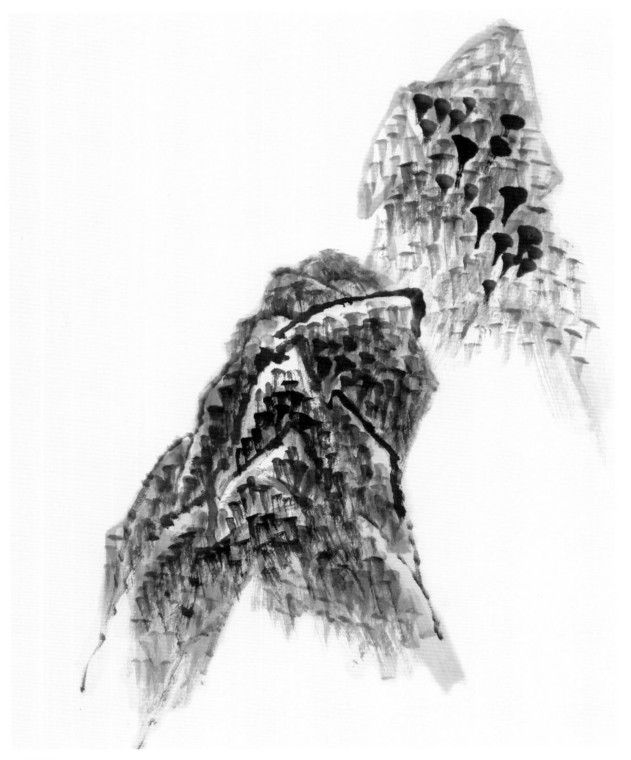

钉头皴的画法

28

5. 米点皴

米点皴就是以浓淡干湿的平点，表现江南山水间晨初雨后之云雾变幻、烟树迷茫的景象，为北宋书画家米芾、米友仁父子所独创，后世董其昌等也擅长此皴法。米点皴的关键在于笔墨交融，可先用泼墨泼出山的结构，稍干以后用笔尖点出横点，相互破和相互穿插。

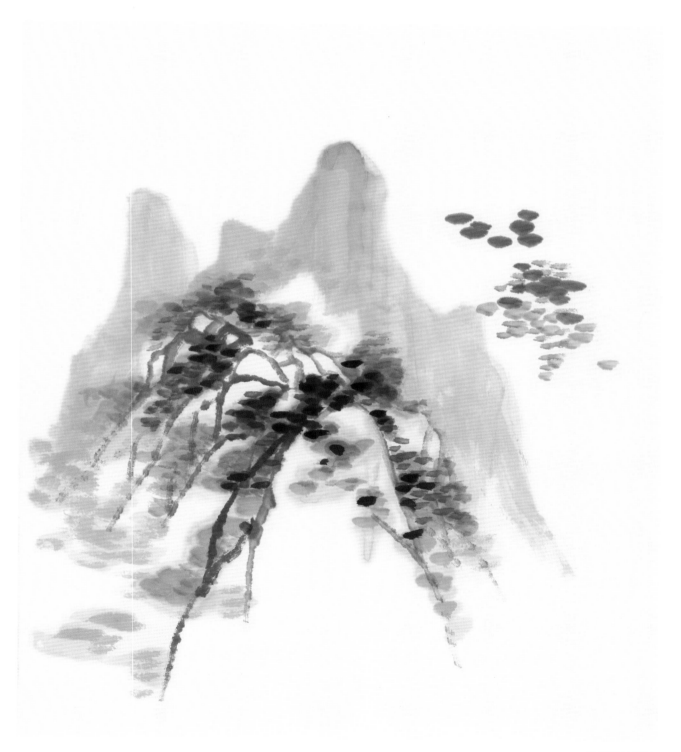

米点皴的画法

6. 解索皴

　　与披麻皴用笔相似，但远比披麻皴要长，元代山水画大家王蒙喜用此法。线条如解绳索，中锋用笔要灵活有度，可淡墨与浓墨混合而用。

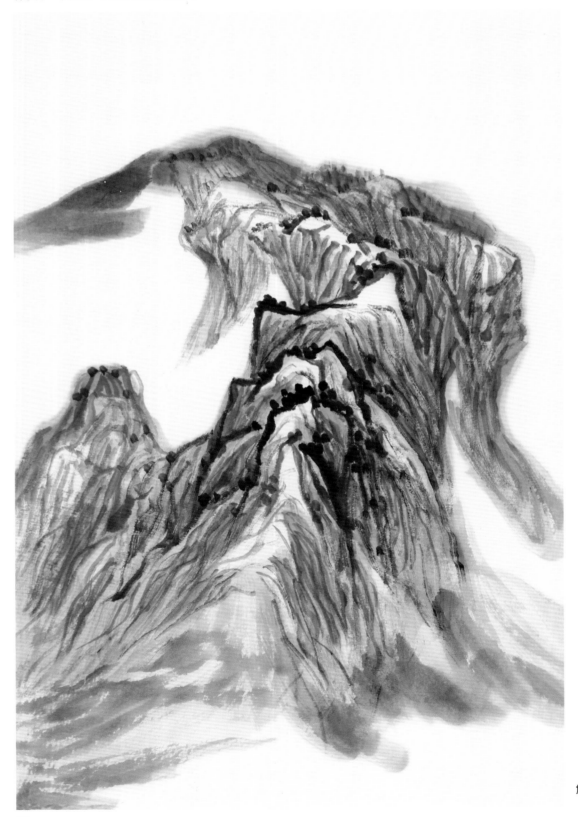

解索皴的画法

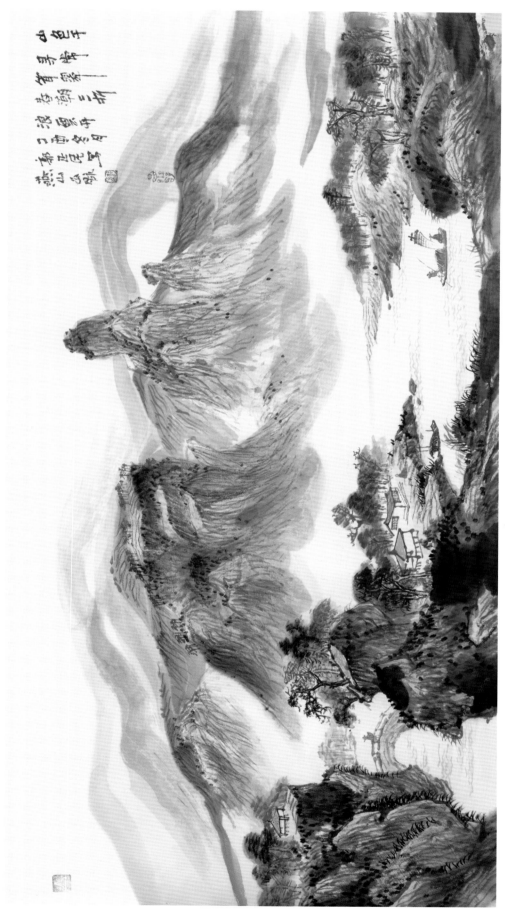

山色千寻常耸翠

（解索皴）

31

7. 荷叶皴

形如荷叶的筋脉，故名。用来表现坚硬的石质山峰，赵孟頫善于用此皴法。画荷叶皴以柔美的中锋为主，表现手法用淡墨勾山的结构，干湿相宜，先淡后浓。

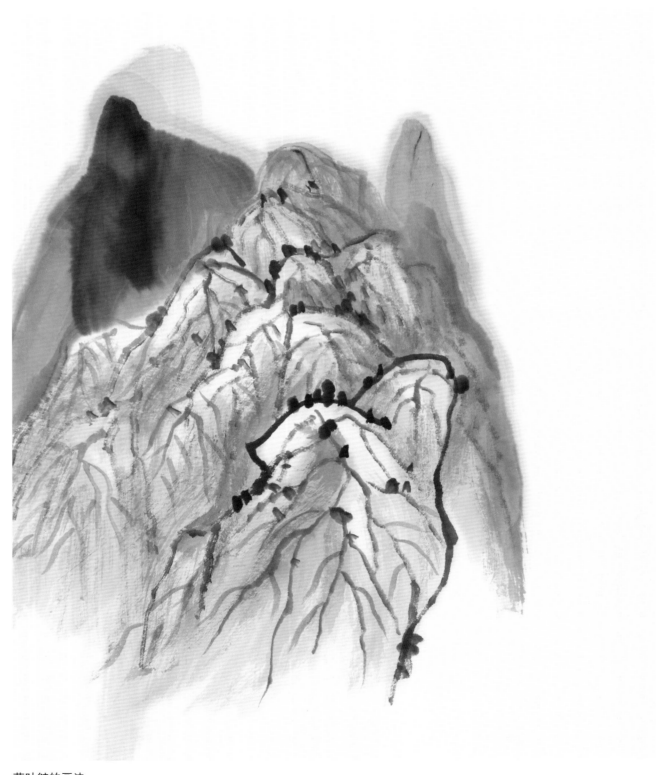

荷叶皴的画法

8. 折带皴

折带皴能表现出山峰或平坡石骨寒瘦的气氛。"元四大家"之一的倪云林喜欢画折带皴。勾折带皴要一气呵成，也是中锋用笔，先折后拖笔，行笔忌光滑，主要是表现横向结构山石，尤其是近处的横向石头。

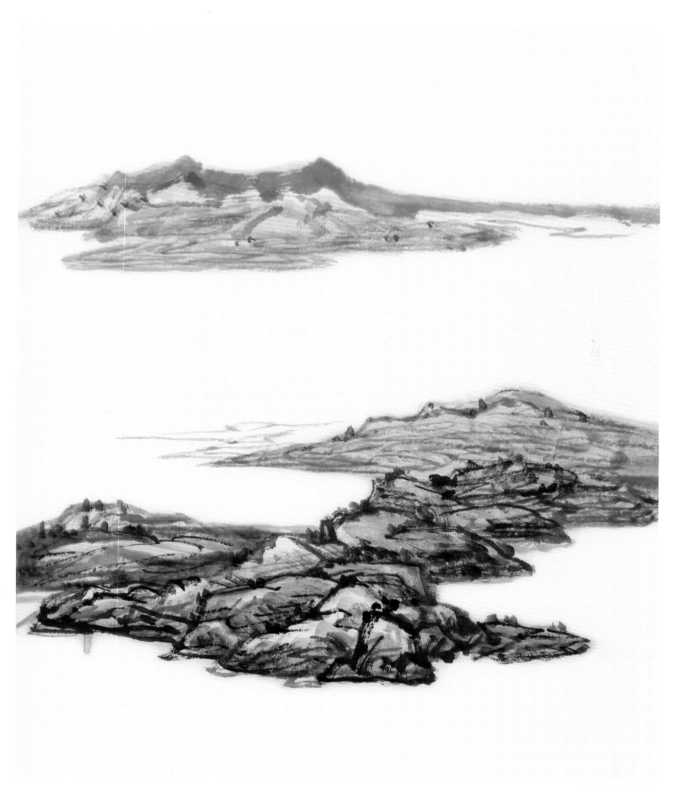

折带皴的画法

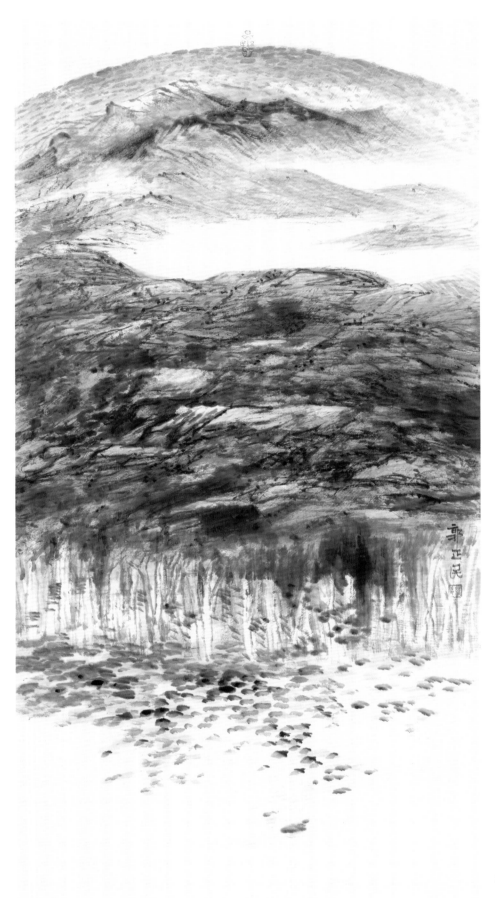

远山的晨雾

（折带皴）

9.牛毛皴

牛毛皴着力表现江南山川植被茂密、郁郁苍苍的景象。元代王蒙、明代沈周、清代八大山人善用此皴法。

中锋用笔，线条似散发状。笔墨要相互交融，无序中找有序。

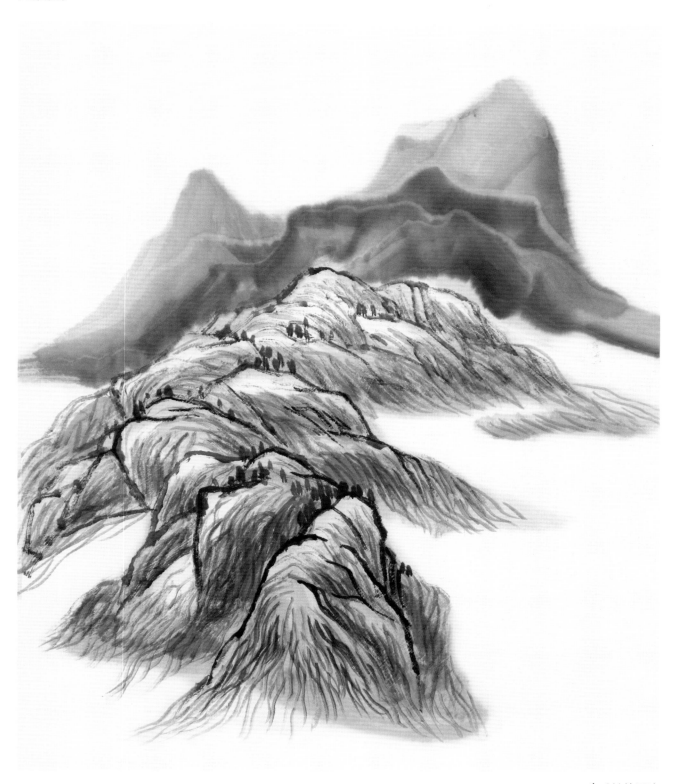

牛毛皴的画法

10. 卷云皴

卷云皴在勾轮廓线条时，就应浑圆如夏日云头上升，细密流利，舒卷如云。李成、郭熙等画家擅长此皴法，又称云头皴，行笔迂回曲折，如云朵一般。以湿笔勾出石头轮廓，在凹凸处中锋皴擦，适用于无限叠压的山石表现。

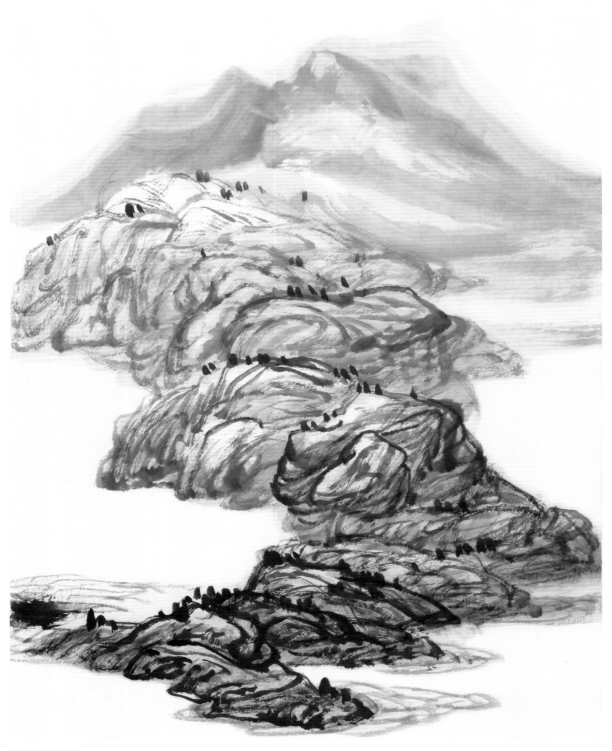

卷云皴的画法

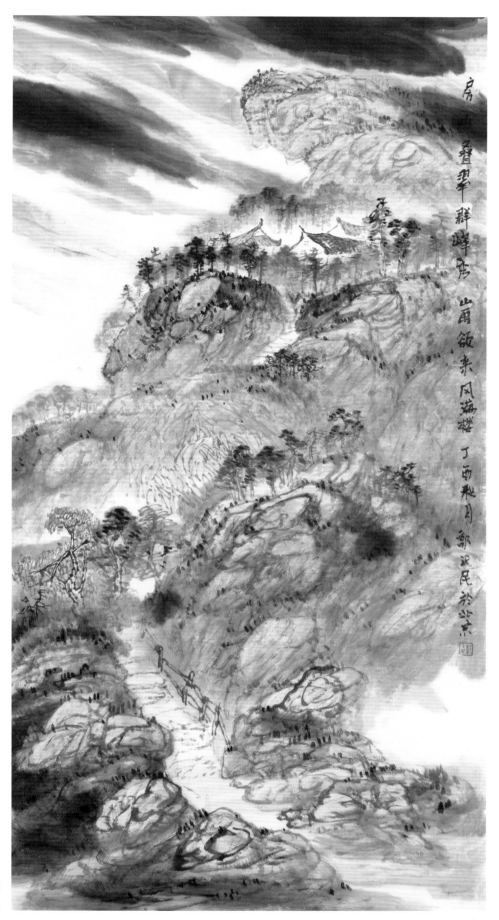

山雨欲来风满楼
（卷云皴）

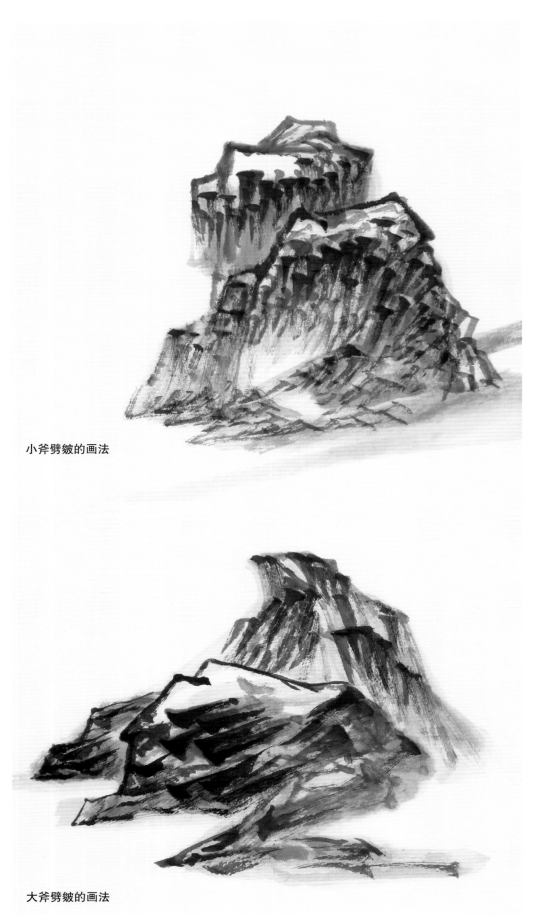

11．斧劈皴

斧劈皴是传统中表现山势所常用的一种皴法，它要求以浑厚的墨气和雄壮的笔力，表达山石的明暗面，以显示山石的磅礴气势。李思训、李唐、夏珪、马远、刘松年、吴镇等画家擅用此皴法。

下笔时自然勾出山石外形，可先勾后皴，先淡后浓，中锋侧锋并用，行笔灵活生动，画暗部时等笔稍干再进行皴擦。

小斧劈皴的画法

大斧劈皴的画法

12. 拖泥带水皴

这种皴法实际上是大斧劈皴的一个变种，夏圭、石涛等画家都用过。先用较浓的笔勾出外轮廓，湿时以淡墨皴染，形成浑然一体的感觉，中侧锋并用。

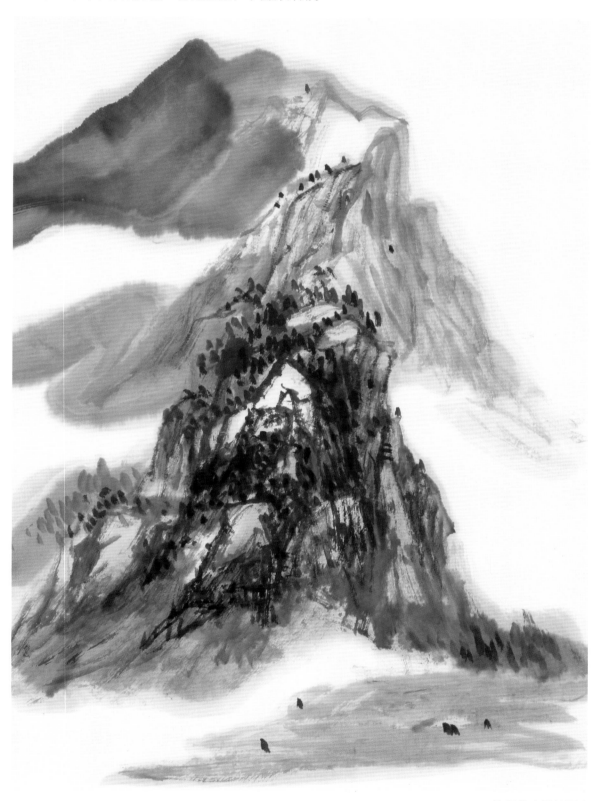

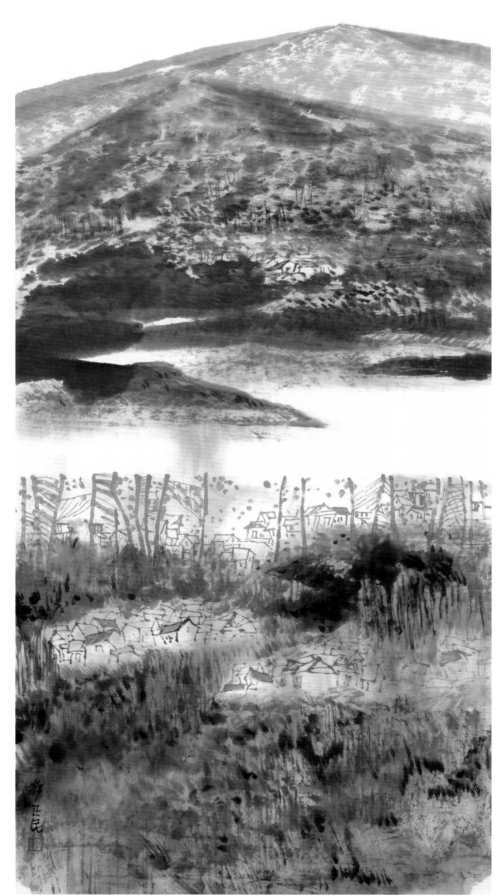

山乡早晨

（拖泥带水皴）

13 . 刮铁皴

似在铁上刮锈，由此得名，先勾后皴，先淡后浓。笔中含水要较少，运笔沉着有力，石头横笔切割，笔触以竖向为主，出笔重、收笔轻。

刮铁皴的画法

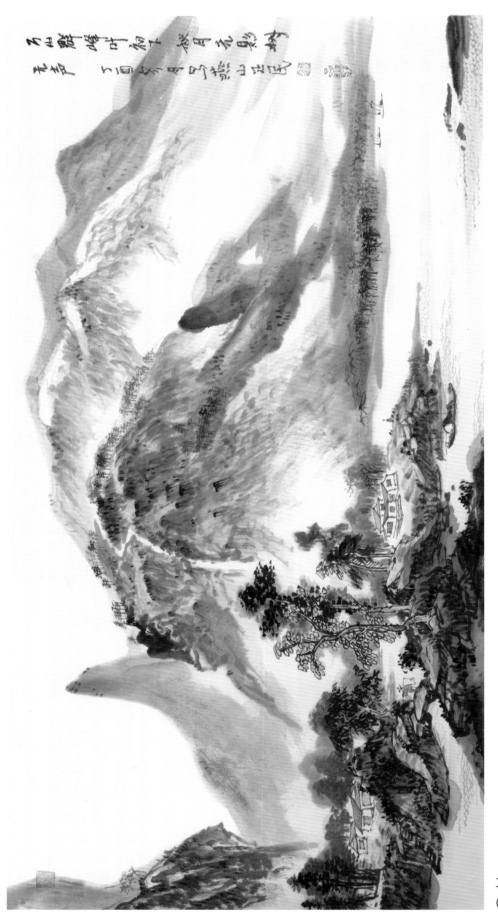

万山群峰叶初下

（刮铁皴）

三 山坡、山路、山峦、山峰画法

画山的时候，我们还要注意山坡、山路、山峦、山峰的画法，下面就开始分别介绍。

1. 山坡

山坡是山下及山顶的接合部位，有山下坡和山上坡，一般起伏不是很大，较平缓，但也有凹凸较大的山坡。

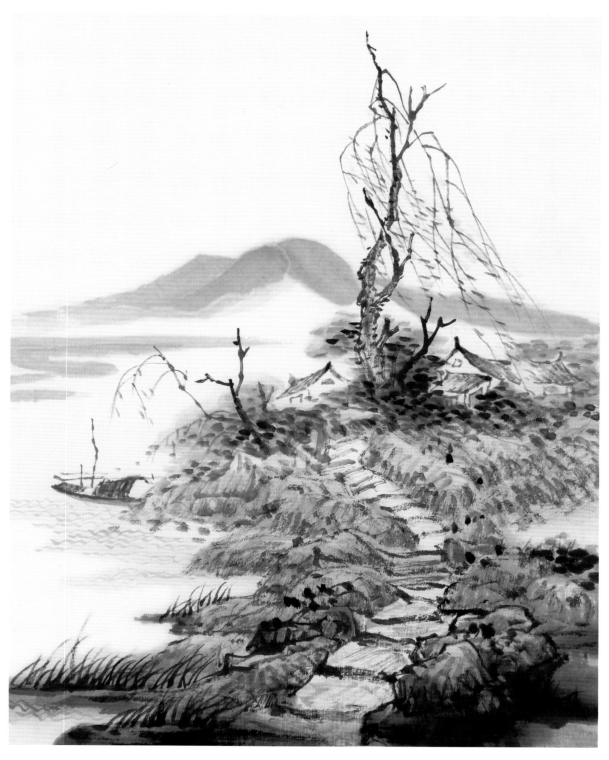

山下坡

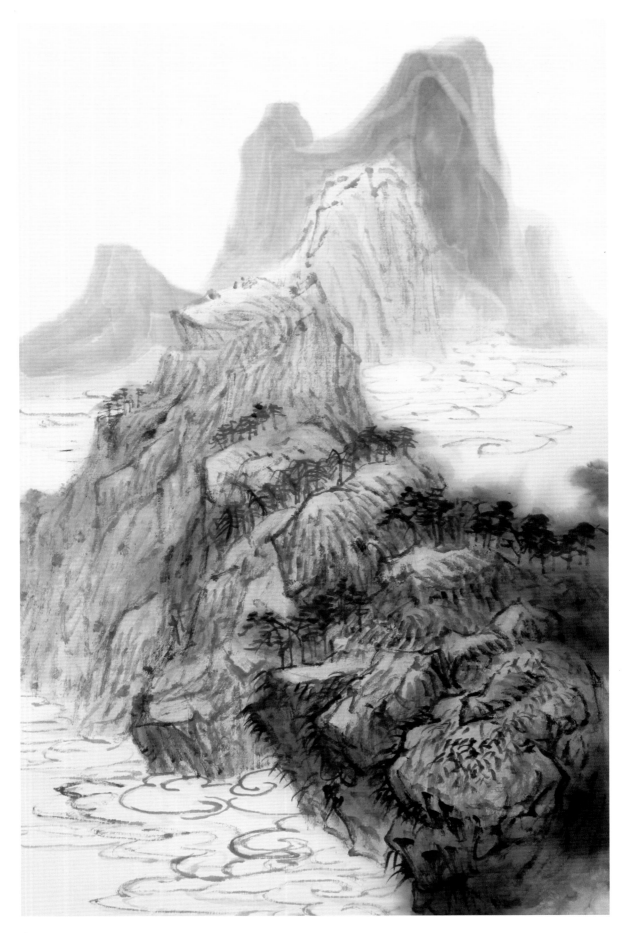

山上坡

2. 山路

山路有许多种，一般分为山下路和山间路。

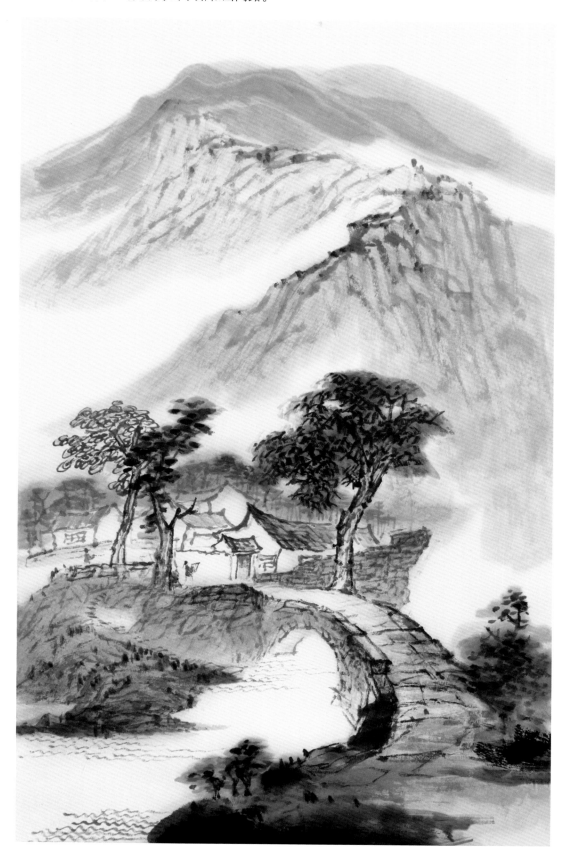

山下路

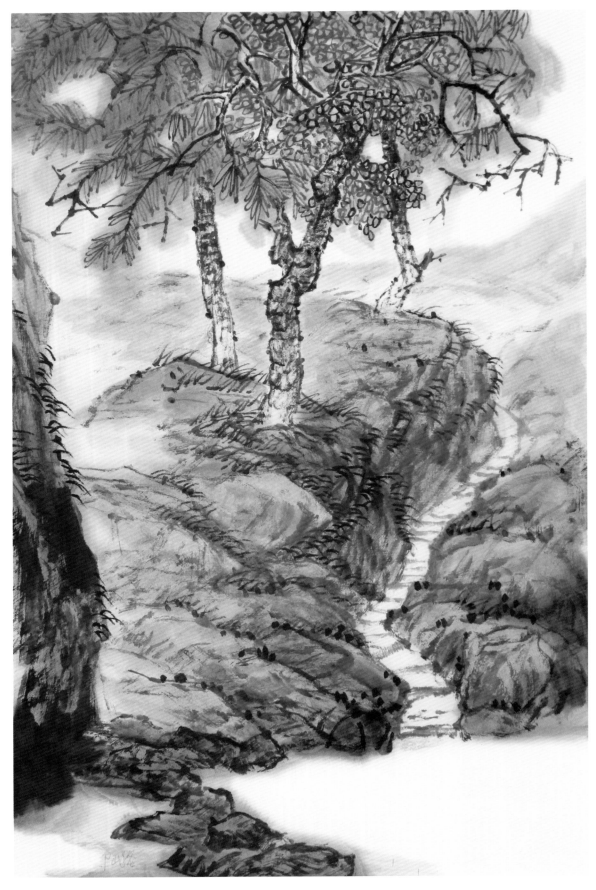

山间路

3. 山峦

山峦就是连绵不断的山体。先整体后局部，先勾出山的外轮廓，再用淡墨皴画出山的结构。特别是山的凹处，反复多次，也就是先淡皴，再浓皴，再加浓墨点，以达到厚重的效果。

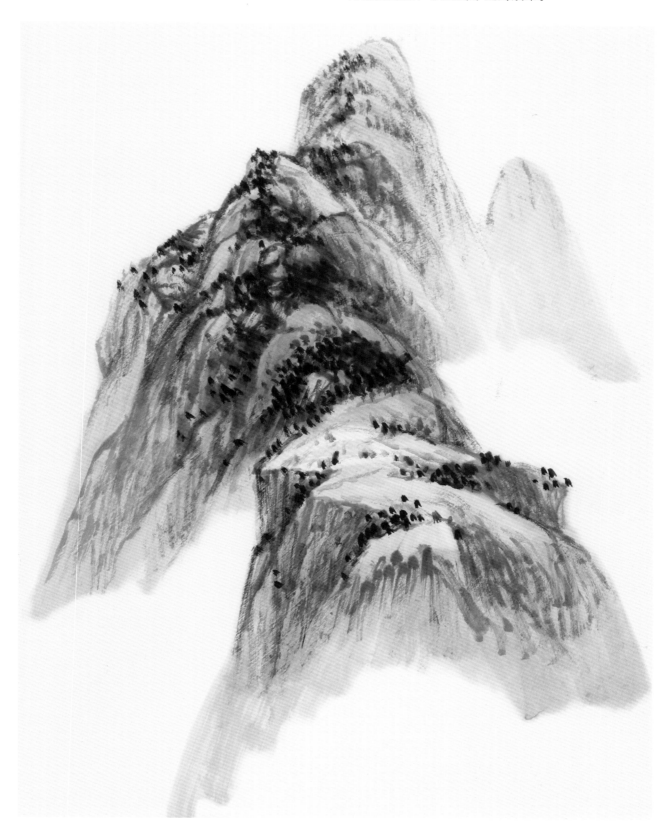

4．山峰

为尖状山顶，此山坡和山峦由竖立的岩石和巨石构成。先画出山峰的框架结构，再用淡墨皴染阴影部分，也可以连勾带皴，皴的笔锋随石头而变。

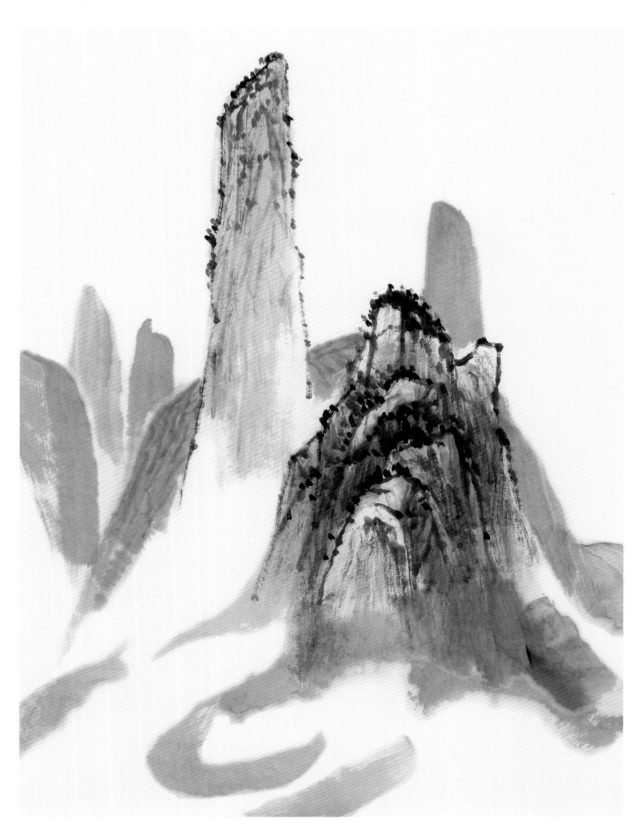

5. 山脉

也就是连绵不断的山石结构，决定了起伏不定的山的走势。在画山脉时，根据构图需要把山的转向、转折与起伏定好，用较重的墨勾出山的大框架走势，注意它的空间感和体积感，然后顺着山的结构皴擦。

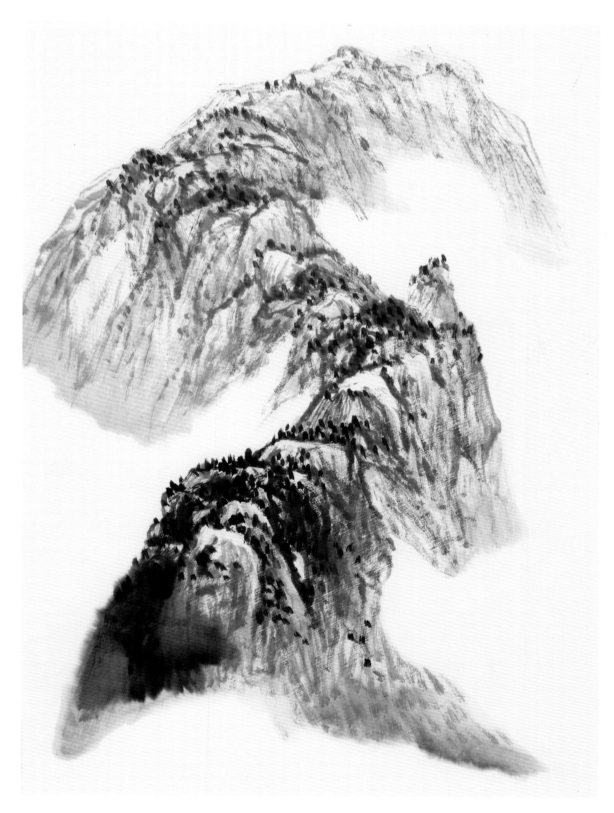

附录：名家山石画稿

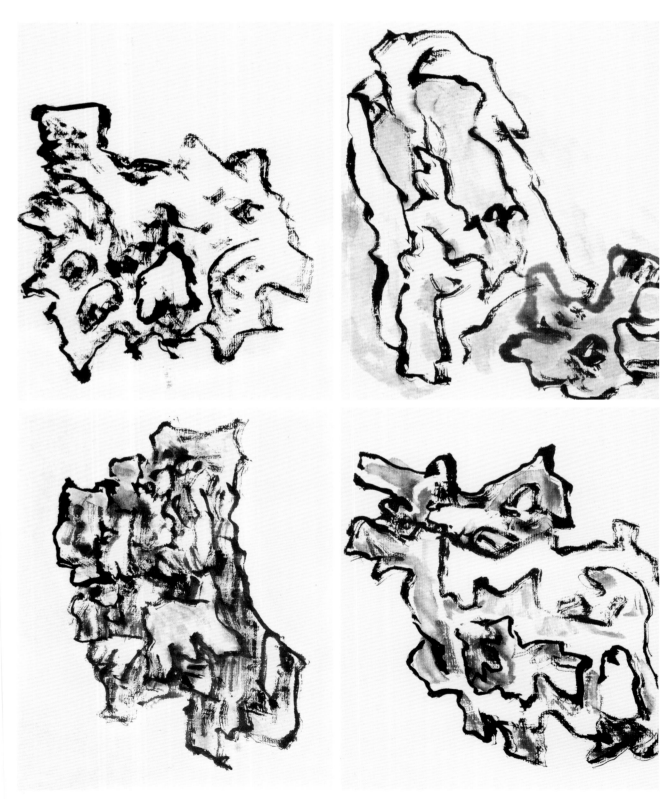

黄宾虹 湖石画法

黄宾虹　湖石画法

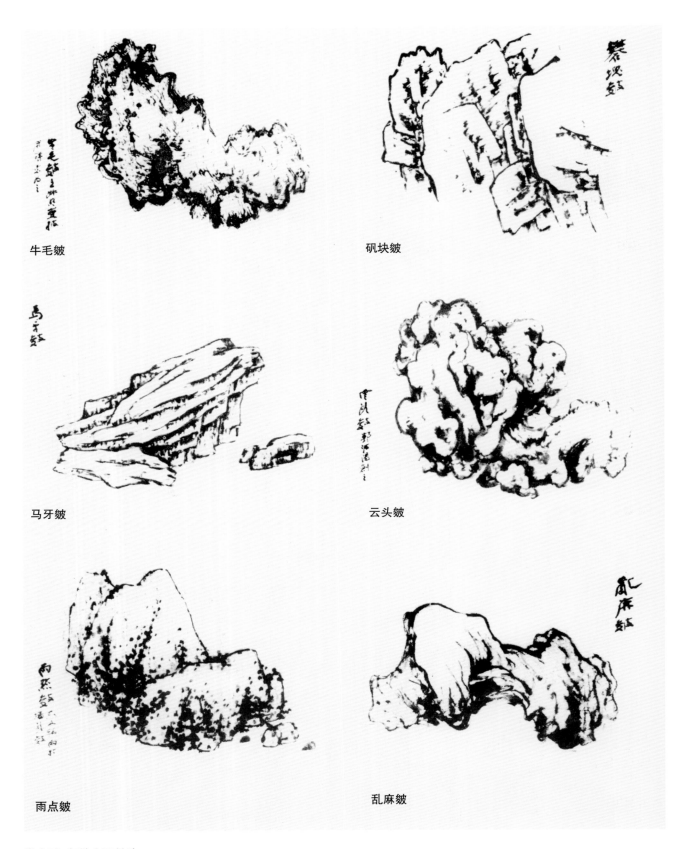

牛毛皴

矾块皴

马牙皴

云头皴

雨点皴

乱麻皴

张大千　各种山石皴法

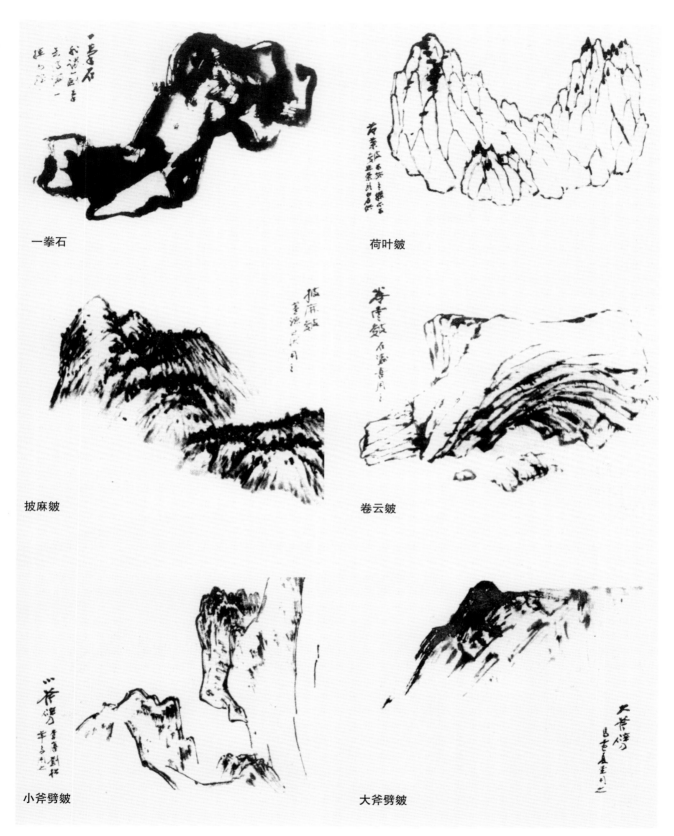

一拳石

荷叶皴

披麻皴

卷云皴

小斧劈皴

大斧劈皴

张大千　各种山石皴法

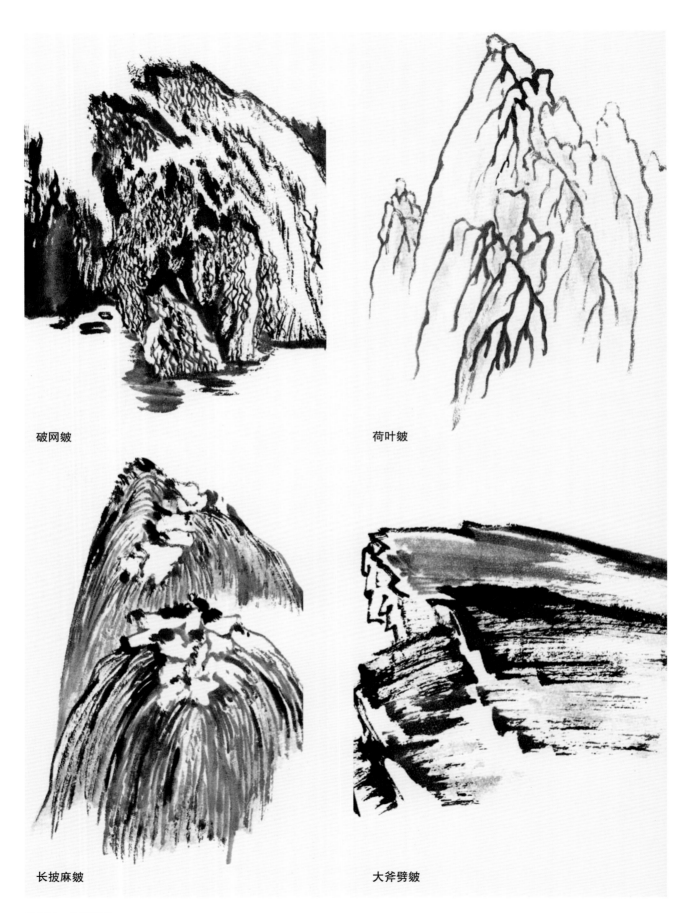

破网皴

荷叶皴

长披麻皴

大斧劈皴

陆俨少　山石皴法

第三章

树木画法

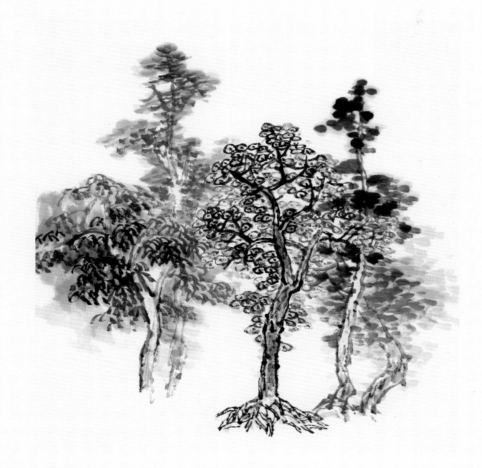

一　树的表现方法

练习画树干树枝，以冬春两季写生为佳。因为冬天的树干树枝，掉了叶子，变化非常丰富，树干树枝各不相同。各种各样的树在春夏秋冬都有不同的变化，平时要多观察。

画树干一定要灵活，顿挫有力，节奏感要强，中锋侧锋并用，因中锋易呆板，侧锋又显得单薄。所以中锋侧锋并用画出来的树干会厚重有力。

在我们传统的绘画中，一般把树枝分为鹿角枝、蟹爪枝，画的时候要把握它们的不同特征。总之，每种树都有自己的生长规律，我们要按照相应的自然规律采取不同的画树方法。

下面就开始介绍它们的具体画法。

1. 树干

树有无数种类，每种树都有各自的生长规律和不同的形态，所以画树一般从树梢开始起笔，然后逐步向下，杈与杈之间墨色越向下越淡，树皮的积累效果从上到下变化着，干中带湿。

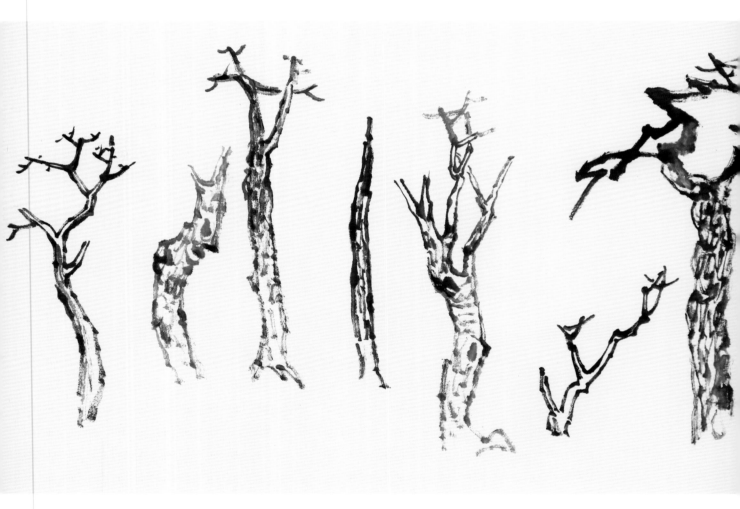

56

2. 鹿角枝

顾名思义，就是树枝的生长形态像鹿角一样，这样的树有很多种，如家槐树、柿子树等。

画法就是用较浓的墨从上而下勾树枝。笔里面一定要含水，注意主干与支干，以及树的转折方向和生长形态。树干接合的部位用墨较淡，注意它们的疏密结合关系和前后层次关系。

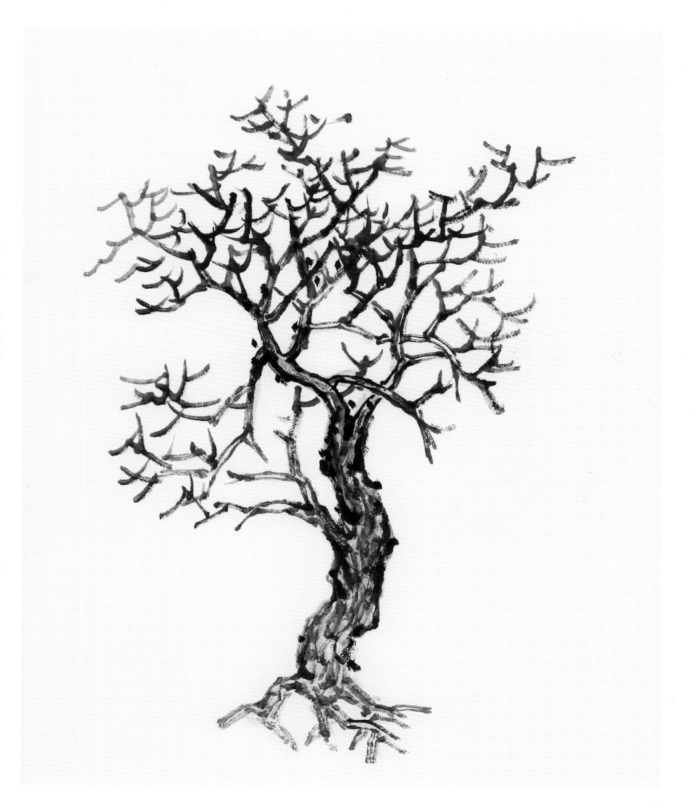

3. 蟹爪枝

树枝向下卷曲，形如蟹爪，树枝呈蟹爪状的树也很多，如枣树、盘槐树……

画法就是用笔要以中锋为主，少用散笔，要圆劲有力，以表现树枝的卷曲生动之意。树枝需向四方伸出，参差不齐。

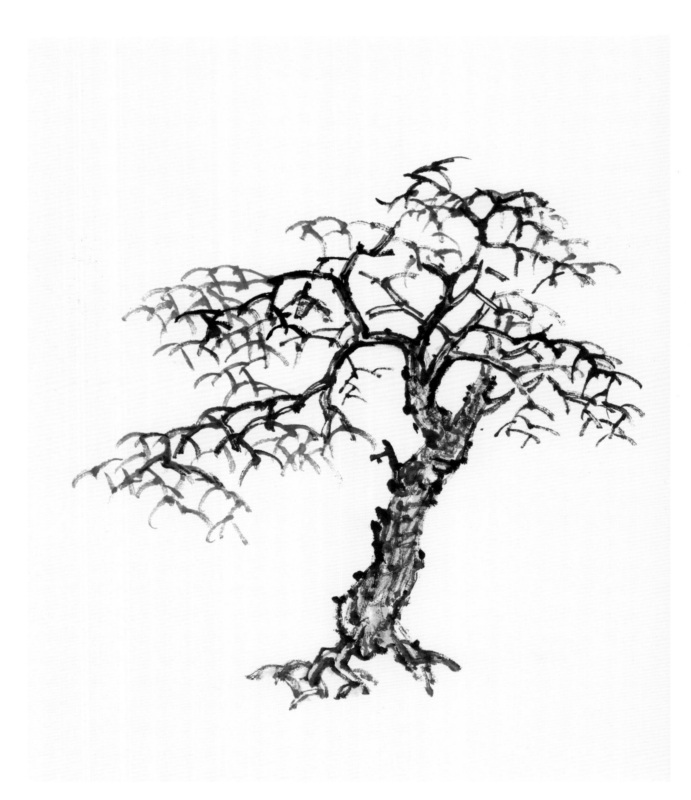

4. 多种树的组合

一棵树

　　用毛笔先从树梢画起，然后从上至下穿插着画，要疏密有度，枝杈相互交织成女子形、三角形、菱形等，注意树枝之间的转折处，一般这些地方墨色较重。

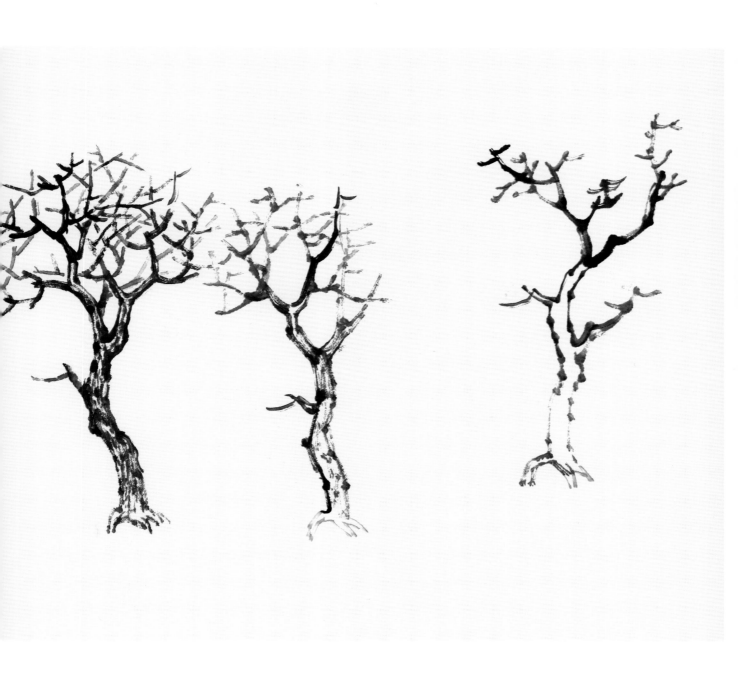

两棵树

注意大树和小树的前后关系、疏密关系以及树叶之间的墨的变化、形状的变化以及树的外形形状对比。叶要上重下浅，这是因为下面的叶子受地面的反光，所以更浅。

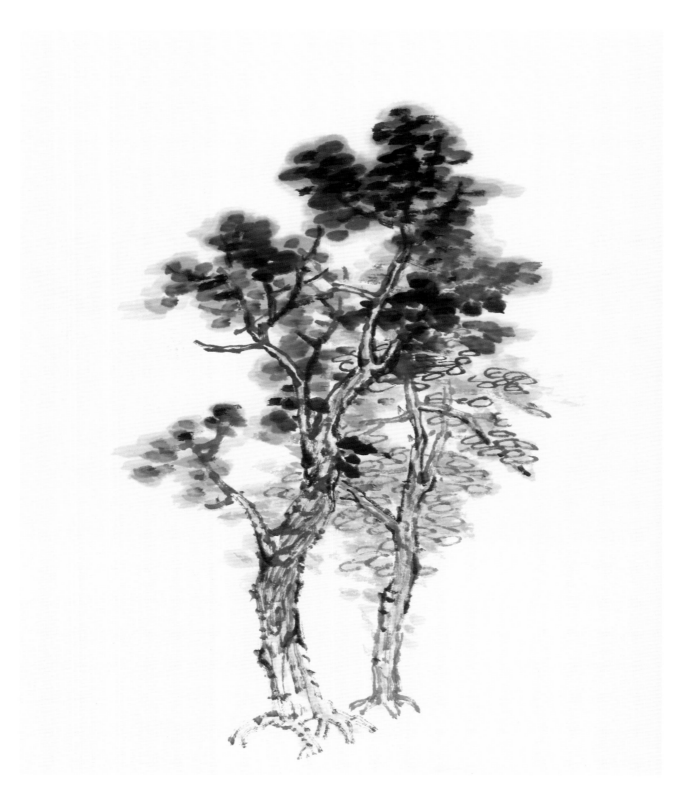

三棵树

首先观察它们的外形生长形状以及树的大小对比，一般为二比一，也就是一棵树和两棵树的关系，前面的树要大，后面的树要小。其次一棵树前面的叶的形状和后面树叶的形状也要有对比关系。用墨也一样，前面的树要么重，要么暗。

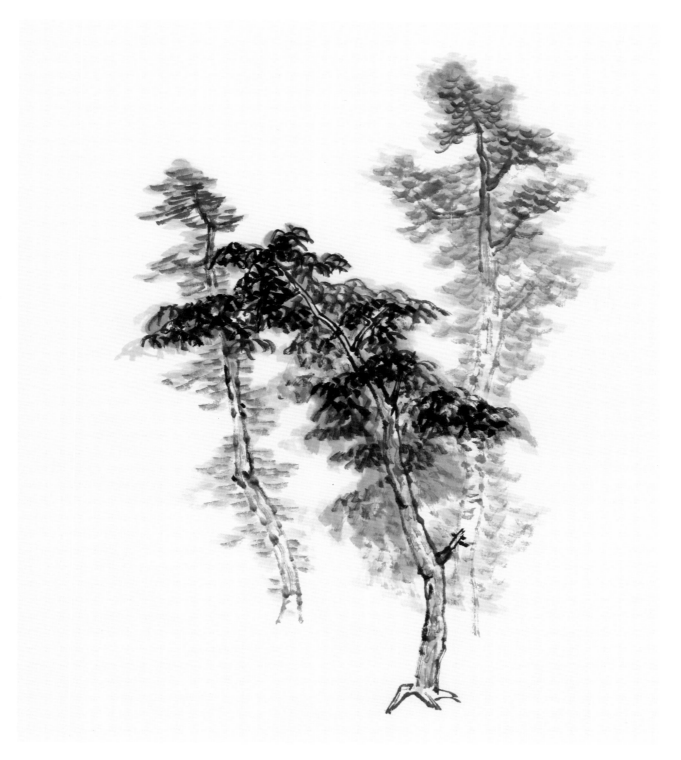

五棵树

五棵树本身就是双数和单数的问题，一般为三比二，也就是说三棵树比两棵树，尤其需要注意的是三棵树的树干和树的种类以及疏密关系。五棵树中要以一棵树为主，其他树都是陪衬关系。无论变化多大，这一组树在排列与布局之间要自然，不要全部挤到一块。

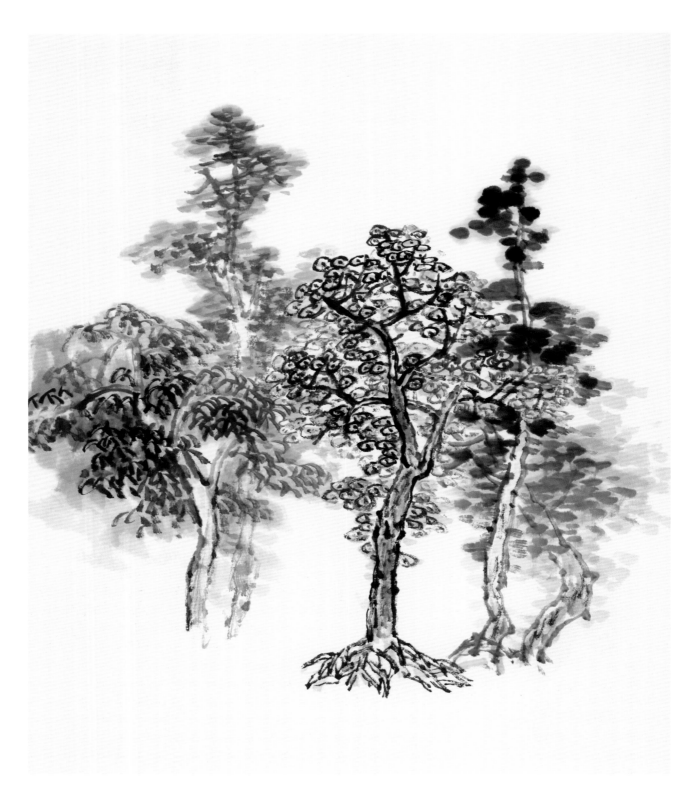

5. 远树

画远树墨色要淡，树干要有概括性。它是出于衬景的需要出现在画面中的，因此不要像前面的树一样交代得非常细致，但它是出于点线面的需要画的，所以它要以团块状出现。

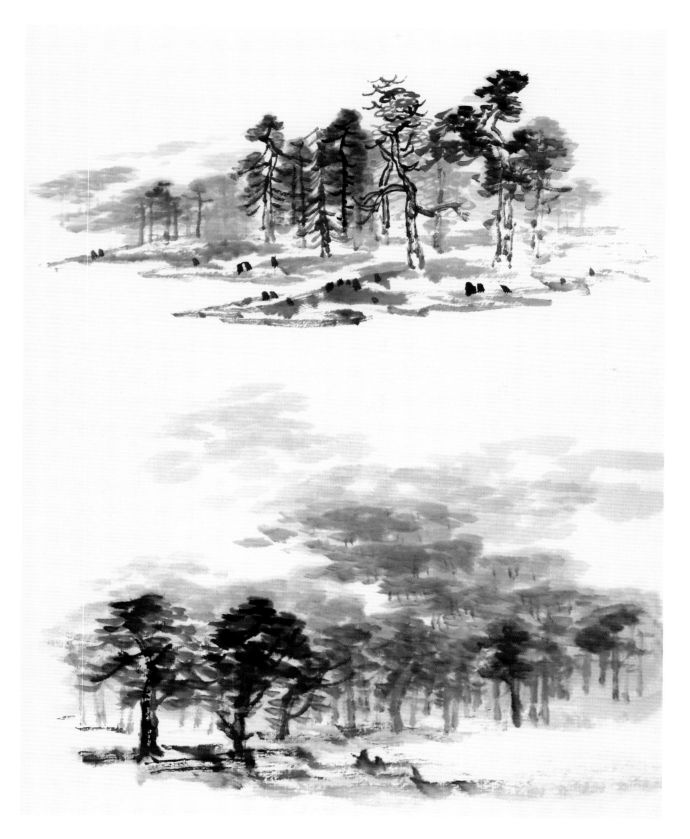

6．多树叶组合

叶子十式

　　画树叶始终是十种叶子的样式。大家都知道在自然中每片叶子的形状都不一样，但是一棵树的形状大体是相同的，归纳起来有圆叶，有长叶，有菱形叶，有墨点叶等等不同的叶子形式。

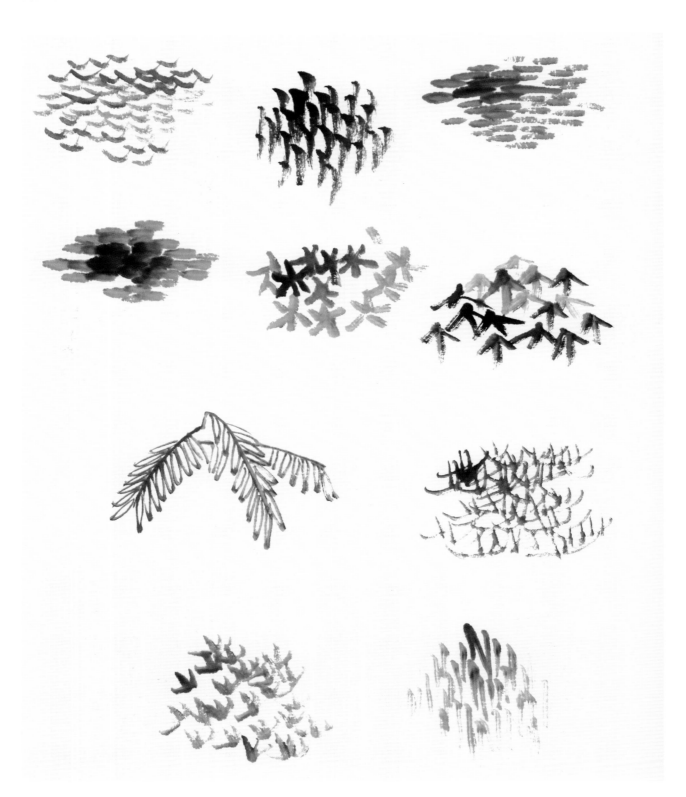

双勾十式

双勾叶子一般都在工笔中画中出现，但在写意画中同样可以用双勾的形式画叶子，用笔用墨一定要灵活，千万注意每片叶子不要一样，变化要丰富。

每种树的叶子有着不同的外形和用线方式，要根据你所表现的树的形状来决定叶子的样式，切忌雷同。

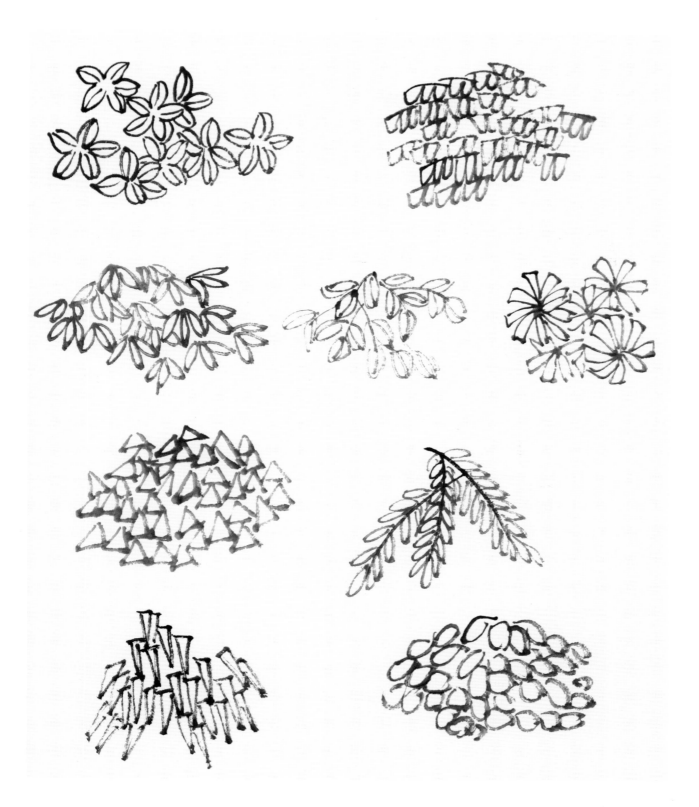

附录：名家画树画稿

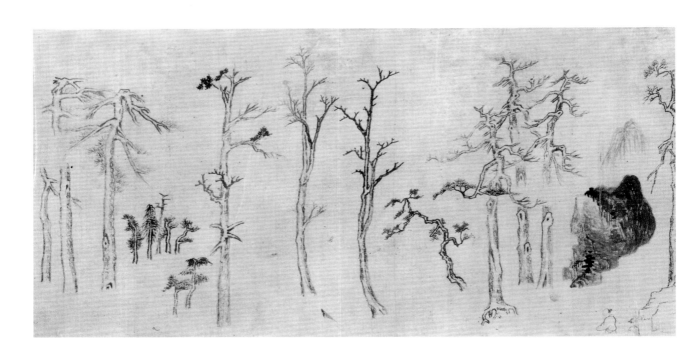

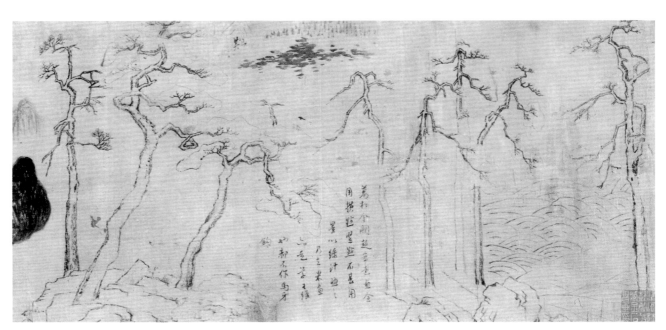

董其昌　明　画树课徒稿

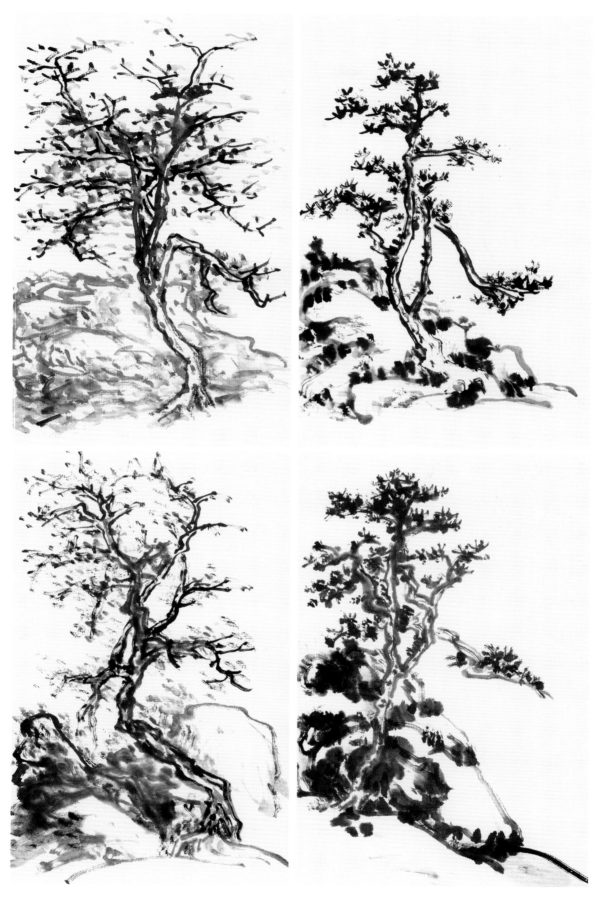

黄宾虹　画树法

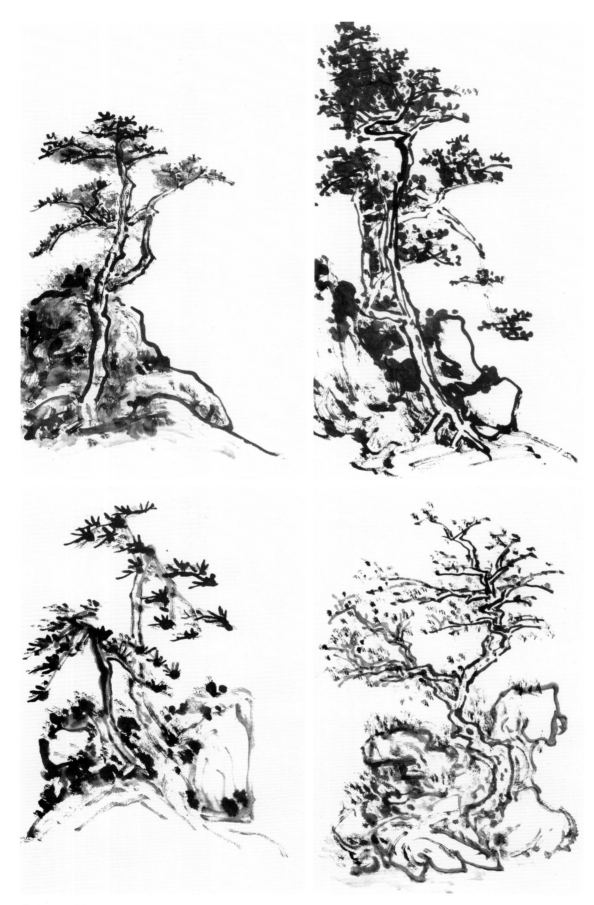

黄宾虹　画树法

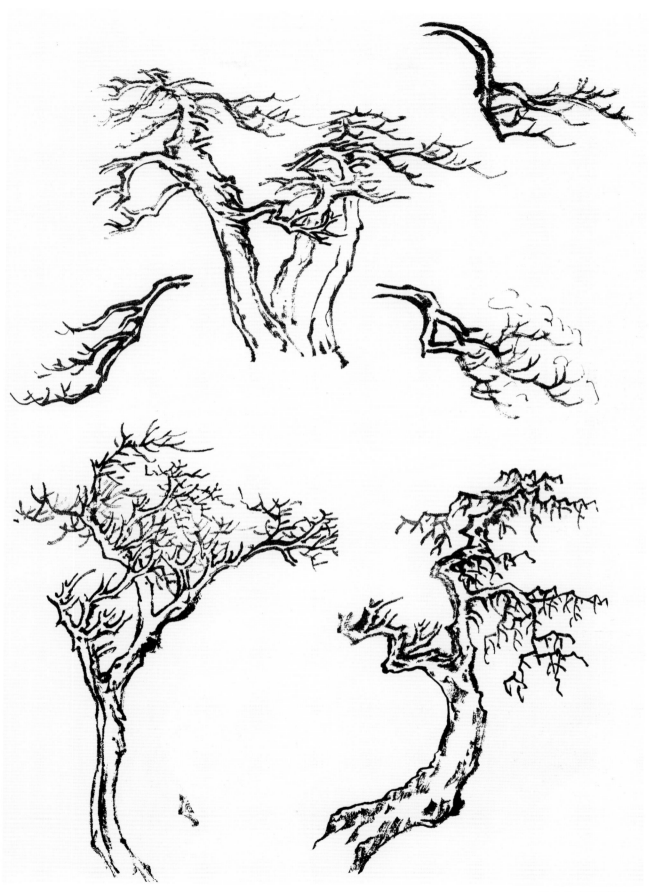

溥心畬　画树课徒稿

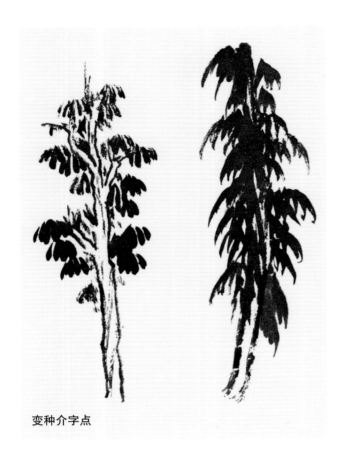

变种介字点

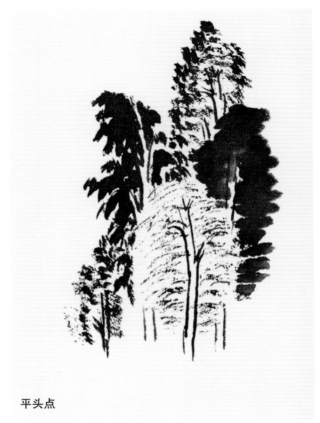

平头点

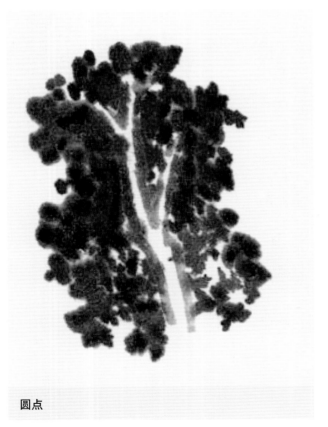

圆点

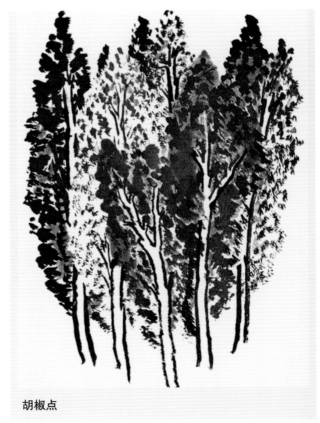

胡椒点

陆俨少　画树法

第四章

云水和点景画法

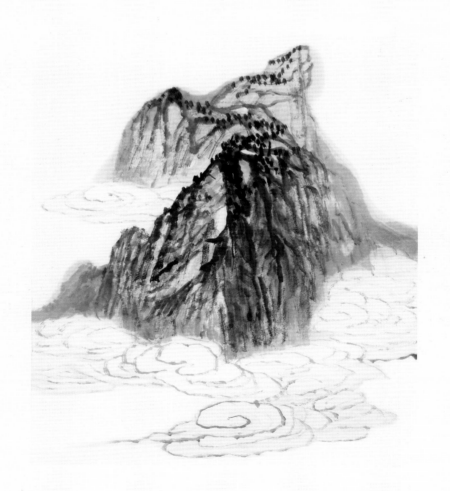

一　水的画法

山水画之所以受众多人喜欢，一是因为人与自然的因果关系和对山水的精神需求，其次就是因为山中有水，一座山缺水就缺少灵性。山水画中的山石树屋是静的，而水是活的。因气候、地势等自然条件的不同，水的画法也就不同，也就分出了溪水、湖水、泉水、瀑布、海水等不同的画法。

1. 湖水

因湖水较为平静，不像江河海洋波涛汹涌，所以湖水以平静的线为主，多用中锋和侧锋，行笔如流水，微波荡漾。画水波时虚入虚出，行动自如，波线不要太死，灵活爽快，墨色要淡，忌浓墨，否则呆滞。

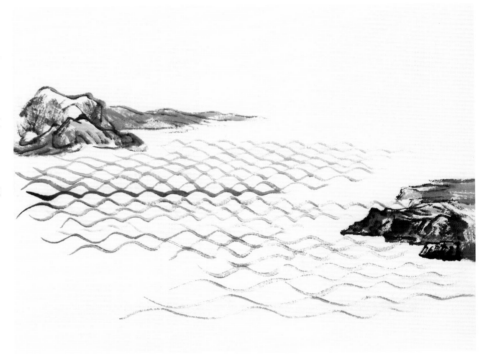

2. 烟波浩渺

以淡墨线勾水纹，先虚后实。波纹起伏节奏大一些。可采用近大远小的节奏方式画出水纹的变化，前面的起笔重一些，后面的淡一些。以此类推。

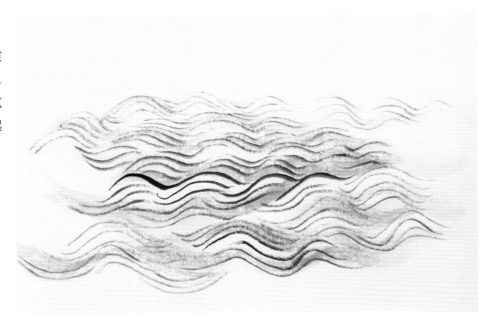

3. 浪花翻滚

古人画海水多用工笔，以线表现前后层次关系，海水的起伏较大。浪花变化丰富，一般是一组一组地画，这样就不会乱，忌讳不按组画。

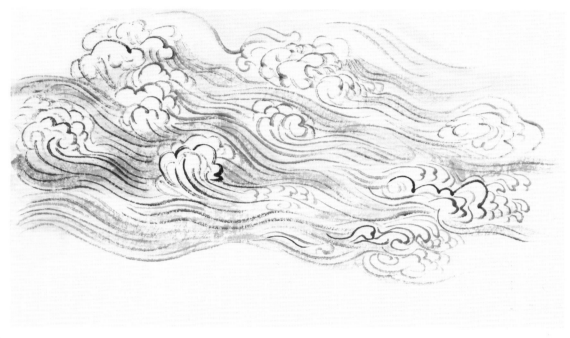

4. 小溪流水

小溪流水，一般是涓涓细流。它不同于湖水和海水，周边是土石结构和树木，小溪的中央，有的是用树木遮挡，也有用石头遮挡，这就形成了流动的水纹。所以，可以通过近宽远窄的透视关系表现出一种流动感。

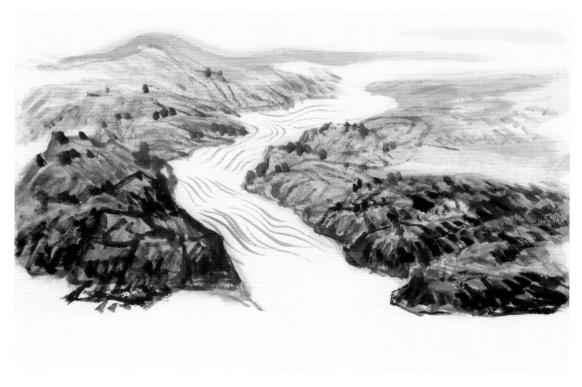

5. 乱石叠泉

用乱石阻挡水的流动性，也就形成了水的流动的变化以及产生线的节奏感，所以在表现乱石叠泉时，用墨要前重后淡，和两边的石头形成衔接关系。

水两边墨要稍重，画水的线要淡，这样就有了诗意，形成了小泉飞溅、乱石叠泉这种如诗如画的境界。

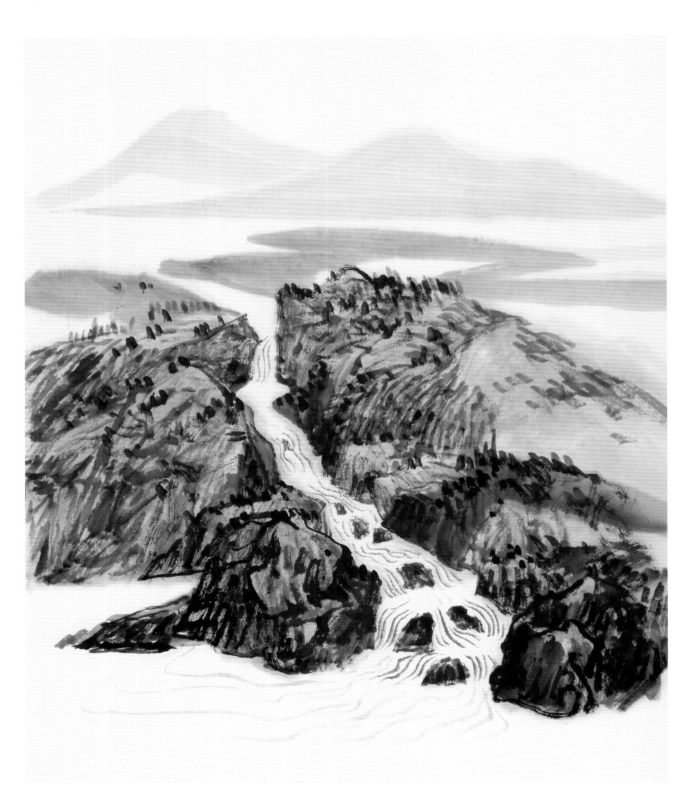

6. 云溪飞瀑

画自高山向下流泻的飞瀑，是古往今来画家最喜爱的山水绘画场景，因它极富表现力。自平静的山崖向下画出白色透明的线，要藏藏漏漏。画飞瀑最重要的是其与山石的结合，与自然环境的结合。

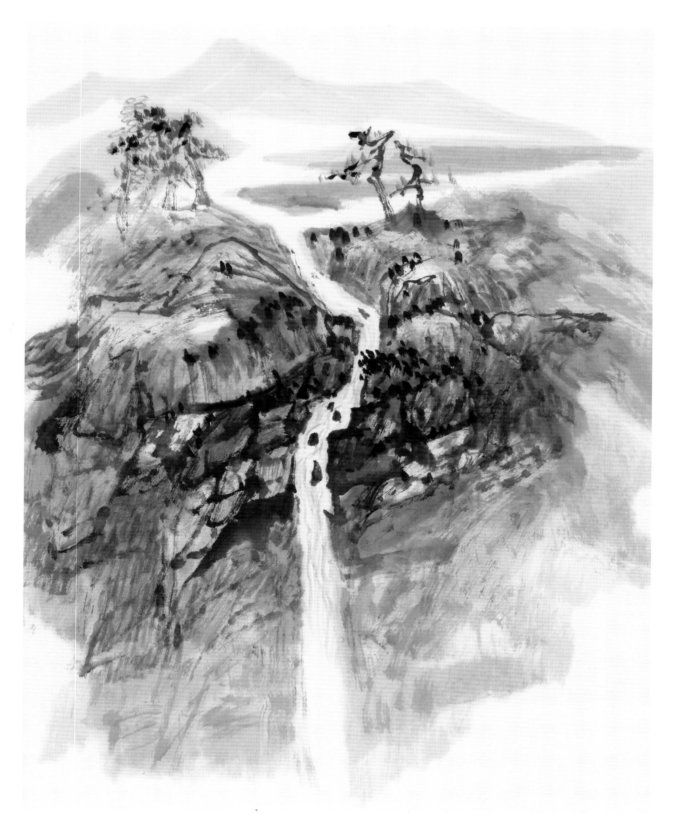

7. 大瀑布

　　瀑布从上而下，倾泻而下。两侧的岩石要画得重一些，衬托出水的明度关系，突出水的流动性。

画飞瀑的线一是要淡，二是要有节奏感，两边的岩石要画得较重，以形成对比。

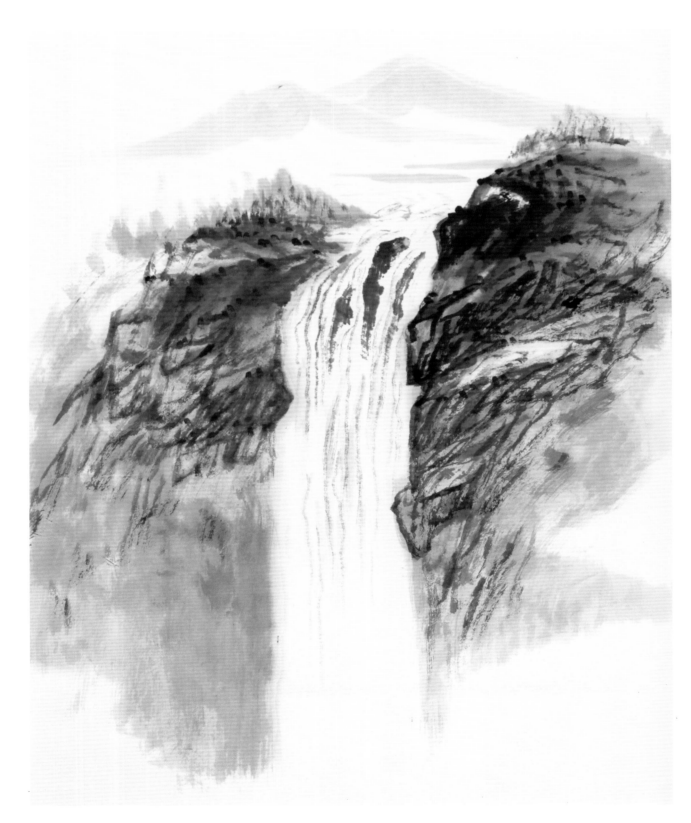

二 云的画法

云的画法很多，每个画家都有独特的表现方法，云没有固定的形状，随着季节、天气的变化而变化。春天的云轻飘而淡荡，夏天的云厚重而浓郁，秋天的云丰富而妩媚，冬天的云寒凝而阴润。但是无论怎样表现，画云一定要自然流畅，轻巧灵活，宜淡不宜重。

1. 小细勾云

用线勾完山的大形，在需要的地方空下云的位置，然后根据画面的需要，用干淡的墨勾出云的形状，行笔要重中见巧，曲线、长线、短线并用，一般长线表现散，短线表现聚。

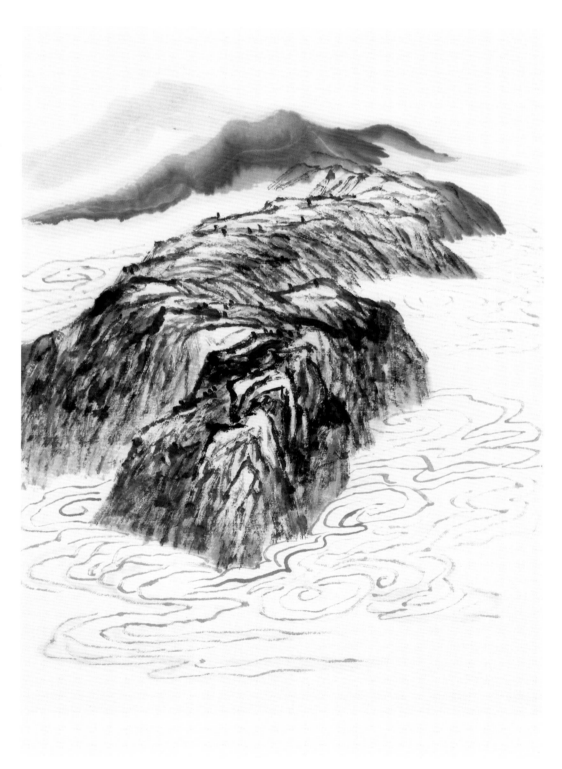

2. 大勾云法

用淡墨线表现出云的外形，一团一组地画，组组相连，团团相呼应，然后组合在一起，注意云的节奏与飘动性。云因为有聚有散，变化无穷，要配合着山势和画面的需要，画出云的飘逸的规律，产生韵律感。

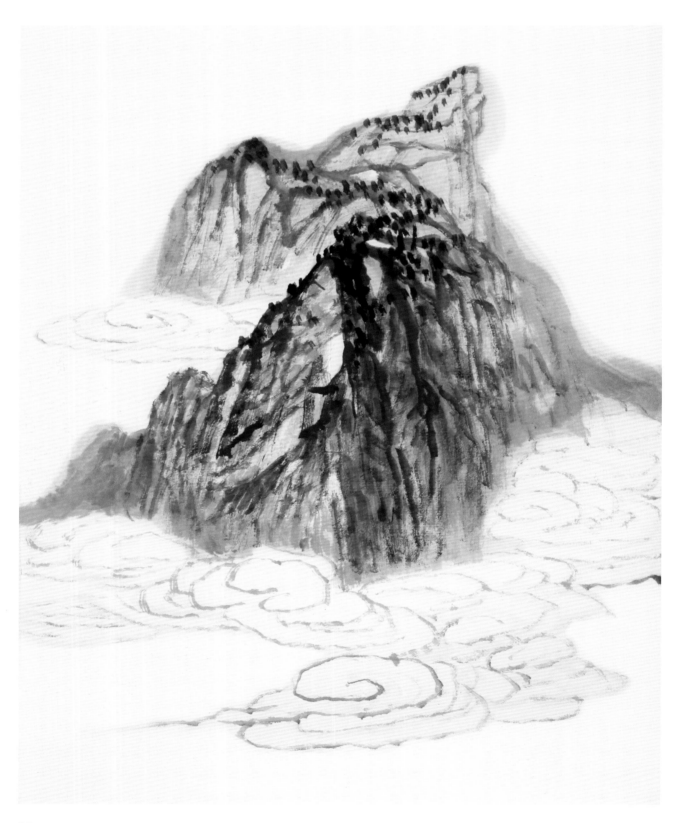

3. 没骨云

没骨云是从无形中寻找有形，画的时候不用线，只用团块的淡墨根据山石的聚合画出云飘动的形体关系。有的画家用墨团留出空白，表现出云的形态。没骨云的表现也是没有固定模式的。

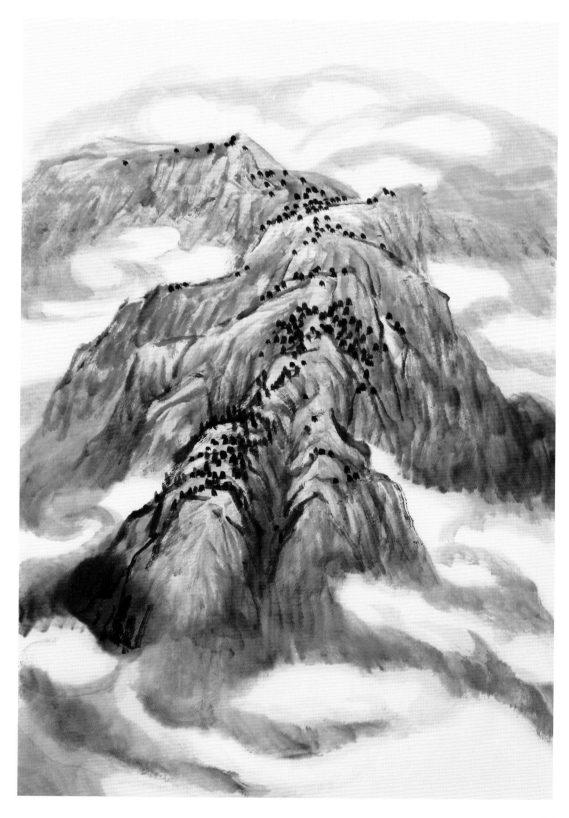

三　几种点景的画法

楼、台、亭、阁、船、桥、人等都是山水画中不可缺少的点睛之笔。它们的形状、形态是随着时间而变化的，点景是画中的眼，位置非常重要。如果画不好它，画面的主题就容易丧失。点景通常分为两个部分，第一部分是以建筑物为主题，第二部分是以人畜禽鸟兽为主题。

1. 楼

定楼的位置要根据画面的需要。楼在画面中不要中规中矩，要稍微变形，用稍重的墨线先勾外形，一定要有变化。楼的高低起伏也要有变化。房子的门、窗、瓦要画得有情趣。

2. 亭

亭子在前人的山水画中经常出现，有草亭、瓦亭、长亭等。应随画景定形定位，它既可藏在山石后，也可藏在树木后。形状要画出情趣感，不要画得过于呆板。

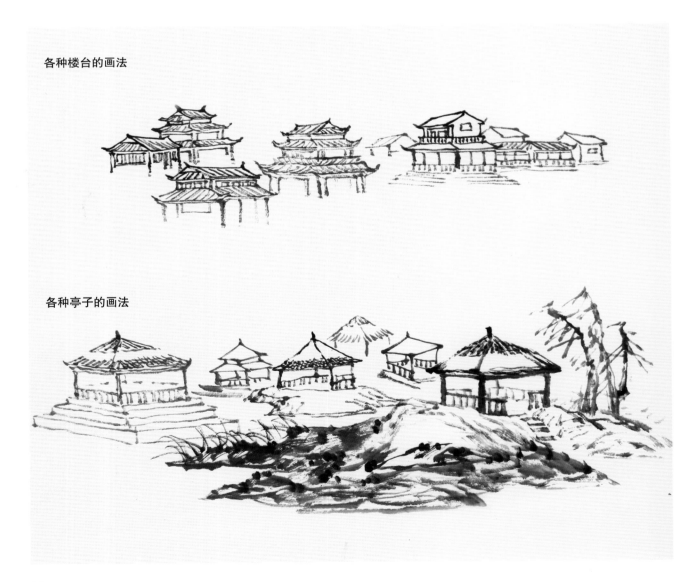

各种楼台的画法

各种亭子的画法

3. 屋

屋一般有草屋、泥屋、瓦屋。有的散落在山脚下或者山坡边，有的有院落，有的没有。用笔画时一定要显得古拙，要与树木山石有机地结合在一起。

各种屋的画法

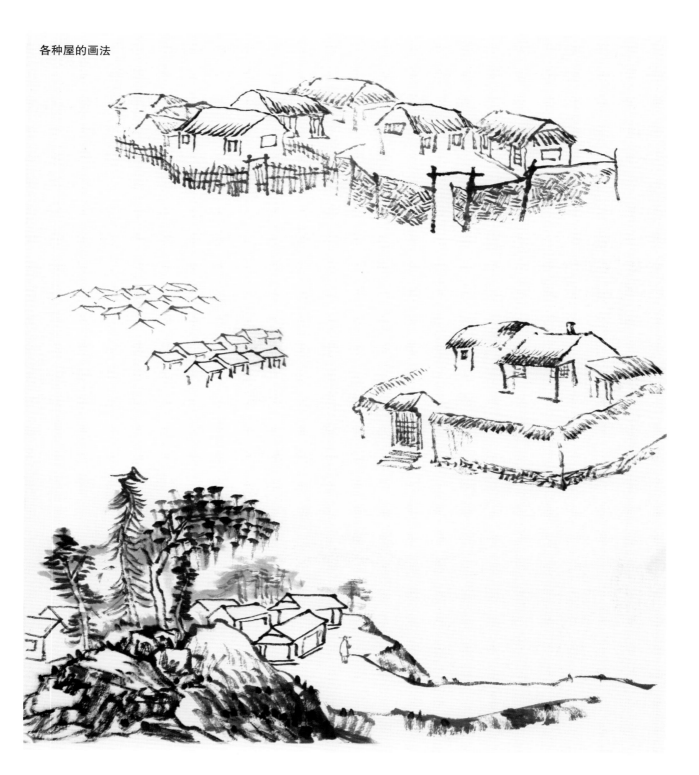

4. 桥

桥在山水画中也是点景之物，也是根据画面的需要来选择桥的样式，有木桥、石桥等各类不同的

桥，无论怎样画都要体现出点景的作用，用笔坚挺，转折要有变化，表现出石头和木头的质感。

各种桥的画法

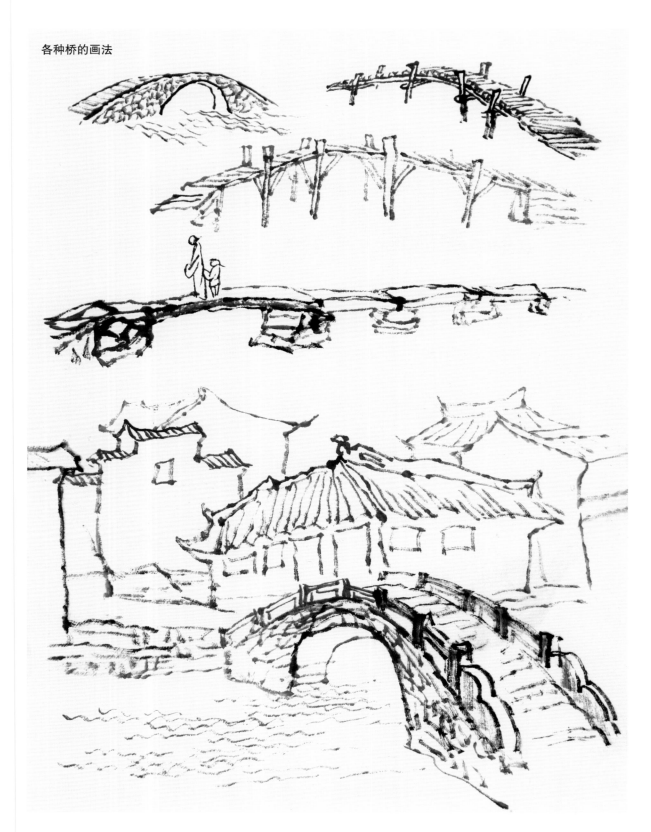

5. 船

　　船分帆船、板船、渡船、轮船等种类，也是山水中常见的点景之物。因江河湖水以及地域的不同，船的形状也不同。画船时用墨干涩，远处的小船画得要灵动轻飘。

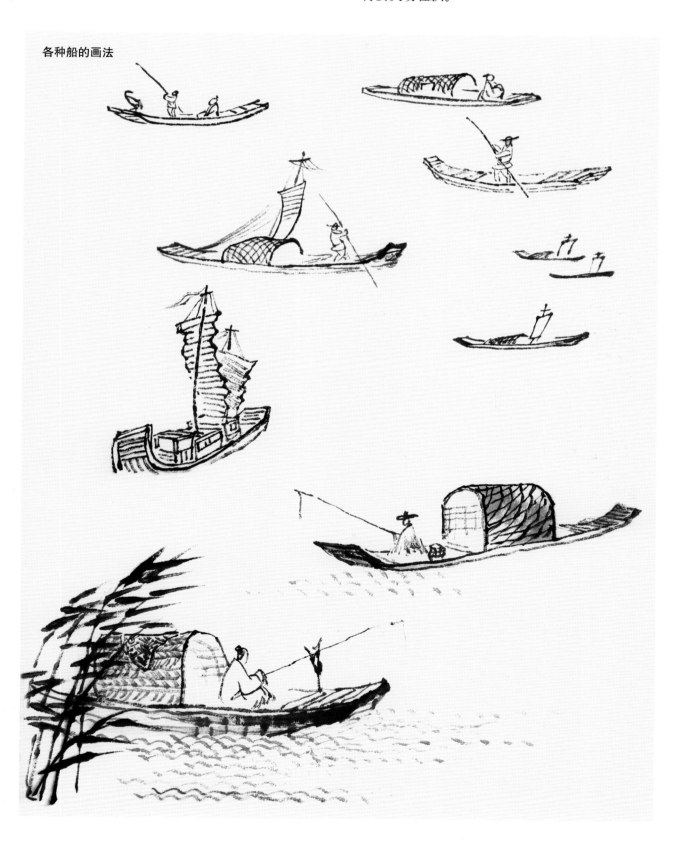

各种船的画法

6. 人

人物是山水画点景中的点睛之笔。传统的山水画中人物一般是高士、雅士、文人骚客等。画人物的线条要流畅生动，人物的形态变化要自然、概括、简练，画出仙风道骨、生动飘逸的感觉。人物的比例为五个头至六个头，有的人物可以不画五官。

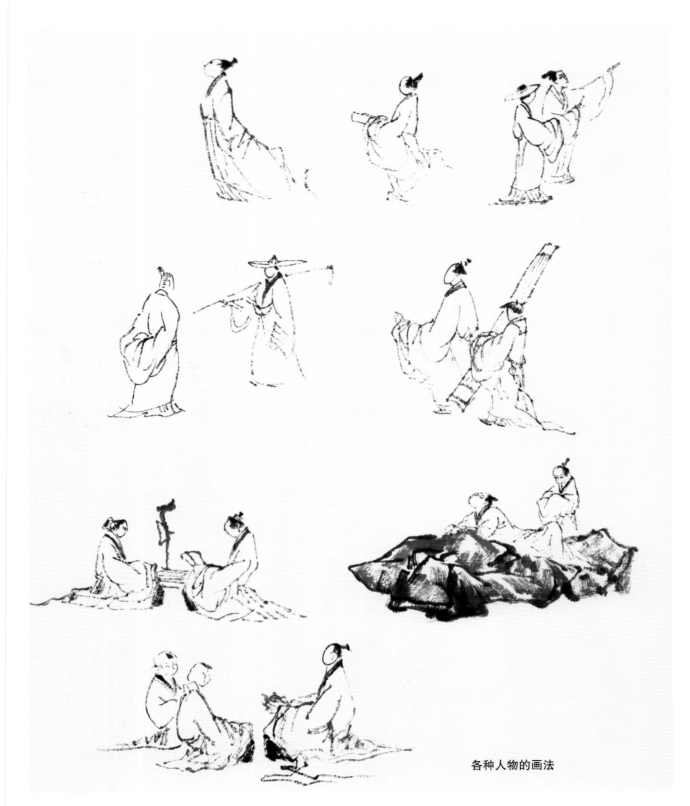

各种人物的画法

84

附录：名家云水、点景画稿

宋《清明上河图》水纹示意图

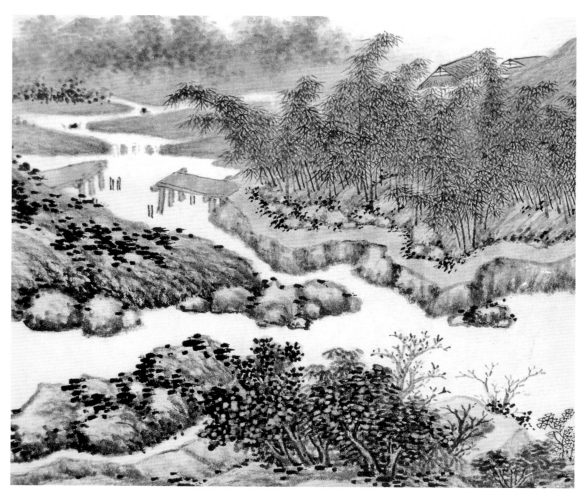

沈周 明 东庄图册（局部）

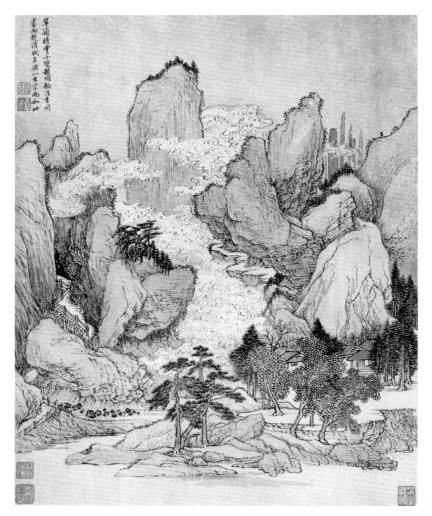

王翚　清　仿古山水

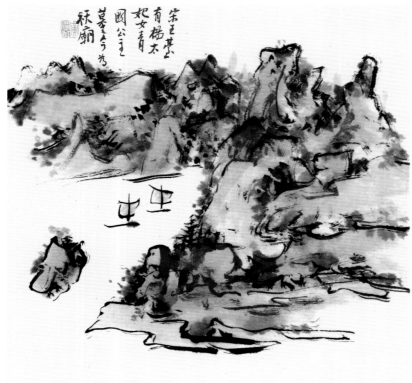

黄宾虹　宋王台

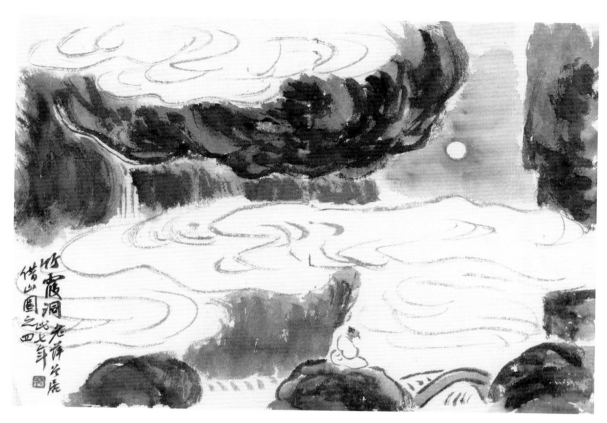

齐白石　竹霞洞

李可染　舟船画法

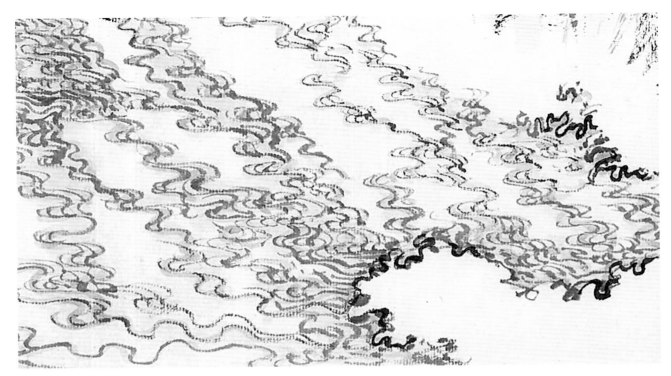

陆俨少　云水画法

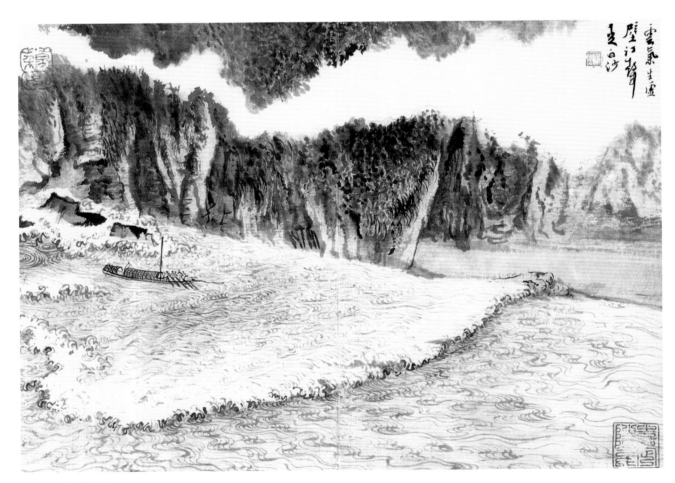

陆俨少　云水画法

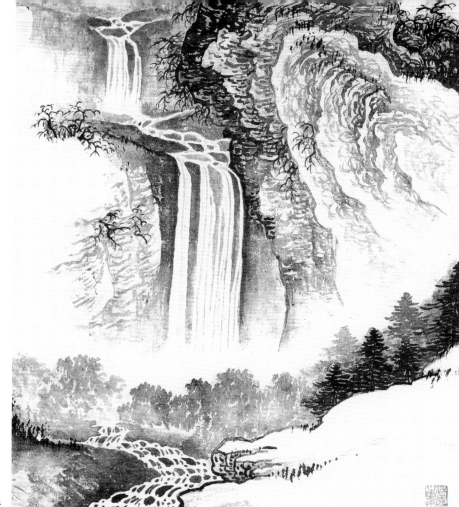

黄秋园　瀑布画法

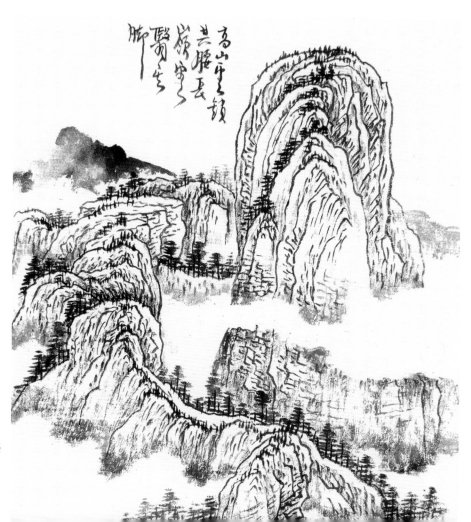

黄秋园　留云法

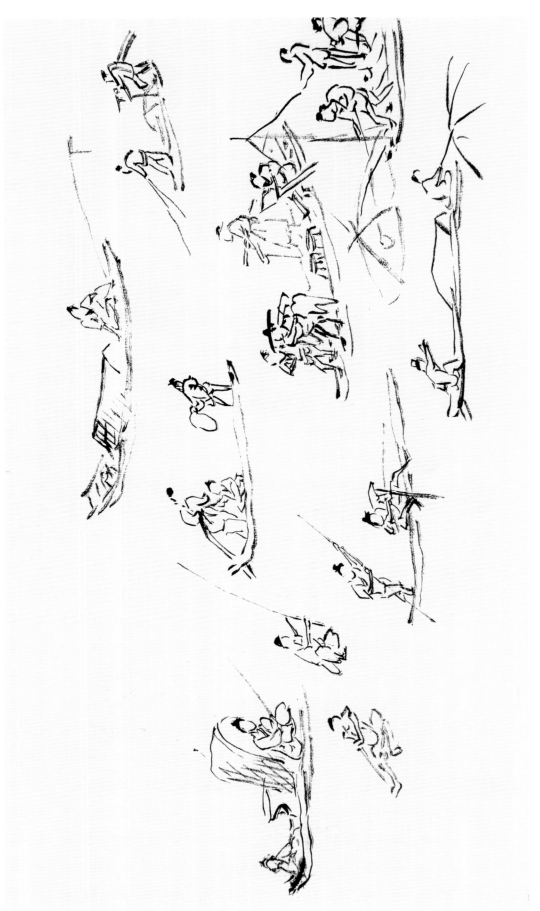

黄宾虹
舟船人物

第五章

写生与创作

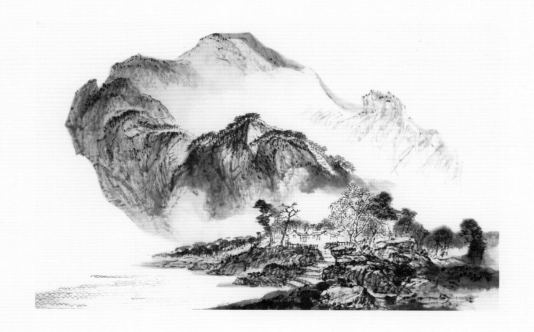

写生创作示范一

最后是讲山水创作，根据笔者多年的创作经验，写生创作大体分为以下几个步骤：1.位置经营；2.勾线；3.皴擦；4.点苔；5.渲染与上色；6.调整关系与落款。

写生是每一位艺术家必须走的路，任何一个艺术家都不可能跨越，它是一个艺术家对自然的认识和理解，也是画家从自然中寻找灵感的第一要素。

山水写生可触景生情，移花接木，因为自然的美是无限的。选择在自然中写生是画家获取创作灵感的最好方法，中国画是从传承开始，也就是从临摹开始的，但是如果一味临摹前人的画作，没有创新，就很难形成自己的风格和自己的样式。所以我们要从自然中寻求灵感画出更加美好的山水画意境，就必须通过写生，因此写生是山水绘画创作中的重中之重。

现场写生创作场景

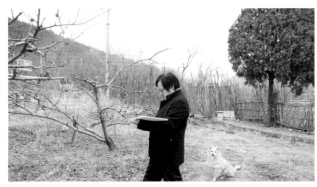

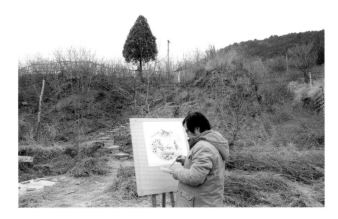

1．位置经营

第一个是位置经营，也就是从写生稿中选出自己所需要的画面，再重新调整，重新再画，定下自己想要的写生创作小稿。

从写生创作小稿转换为真正的创作稿，这个过程非常重要。现在就示范逐步地根据写生小稿，进入到创作大稿的流程。示范依据的这幅写生创作小稿是笔者在馒头山写生的作品。

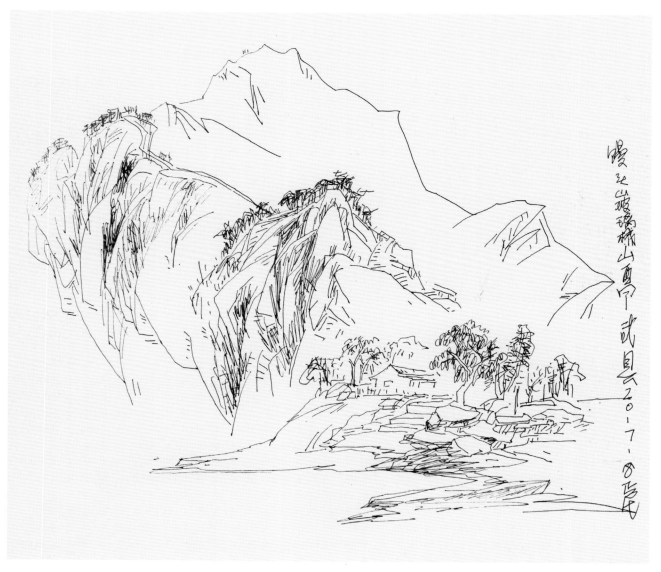

写生小稿

2.勾线

然后讲第二步，勾线与布局构图。我们根据小稿开始画大稿，可以用炭条画，也可以用手画，先画出整个的感觉位置，参考小稿的基础，来进行大稿的创作。

先开始形成整个的布局，用非常淡的墨画，把大致的形式画出来，在我们画这幅大稿的时候，可以随意变化，关键是找到适合创作的方法，要努力地把所有的点线面画好。

整个大稿有了之后，下一步要逐步从细处开始画，前面的树用墨可以稍微浓一点，可以加点颜色。

开始画树，可以用画鹿角枝的办法，画出树枝的结构，还可以适度再加一两棵。再画出树的叶子，可以采用个字叶的画法，用稍微淡点的墨把个字叶画出来。

画面前面的石头，用拖泥带水皴画出来，由于这幅作品是讲课所需要的，篇幅比较小，所以不适合用大的笔墨去完成。

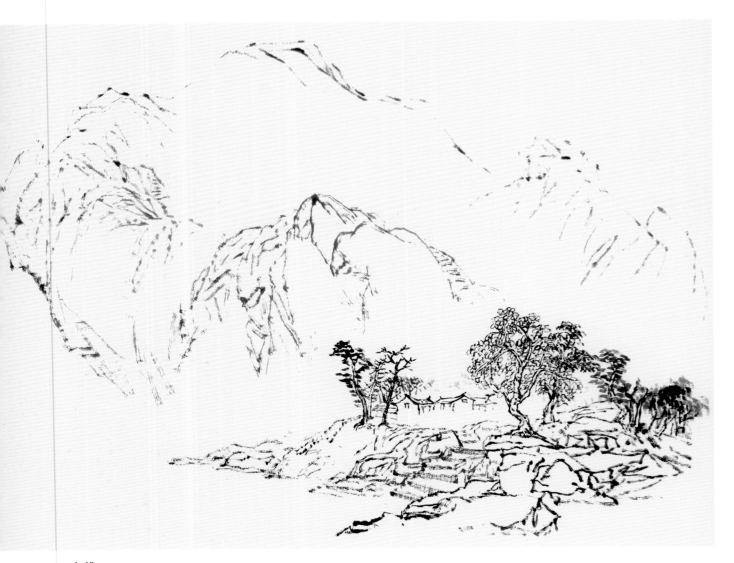

勾线

3. 皴擦

然后再画后面的山，可以皴一下，用小斧劈皴，皴出山坡，再向后画出向山上走的小路，隐隐约约把山的大体结构就画出来了。

根据写生稿，我们调整画面关系，还可以有意识地稍微勾一下，大的结构形式就有了。

然后开始皴擦。用稍微重点的线，再强调一下整个大的结构形式的转折关系，这个阶段一般都是修改着，调整着，也就深入着。在这个阶段不要怕画乱，画乱没事，各种皴法都可以并用，一定要有山的石头的结构关系。画远处的山可以用大点的毛笔，顺着勾出的结构画，皴、拖、擦可以并用。

不要过于讲究这一块，因为在创作阶段，以表现适合自己的技法为主，可以一边勾一边皴。

这部分一共完成了三个步骤，在皴擦期间等画面稍微干后，我们继续再进行。

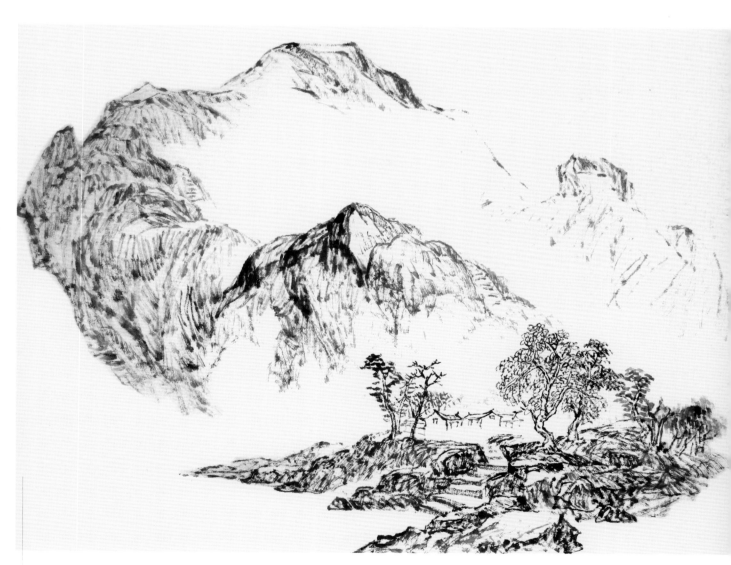

皴法

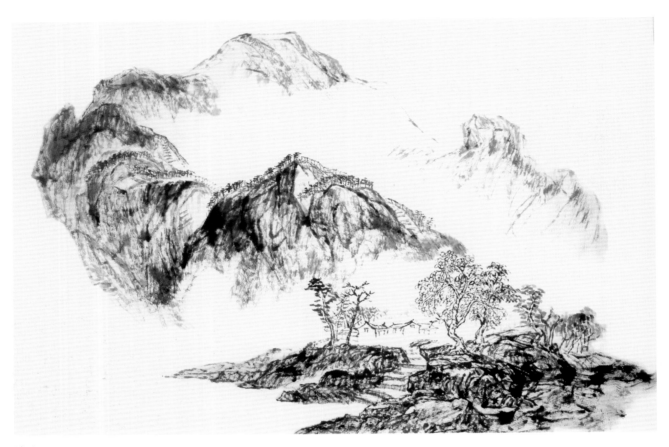

擦法

4 . 点苔

以上我们讲了位置经营、布局构图、勾线和皴擦，下面我们在山的大体结构上，开始逐步深入，先把丰富画面的各种小的元素，如小树之类的画出来。

远处的树先把树干点出来，树可以向上画，有意识地和后面的景衔接起来。树一定要灵动，要注意它们之间的大小高低穿插。用焦点的墨，再强调下前面的这几棵树。点叶的时候，不一定要在原来的叶上点。

用淡墨不要用重墨，把山的质感画出来，毛笔可以散点，擦也有多种多样的方法，尽量把前面的山和前面的树衔接起来，丰富画面的体积感。顺着山的结构，等画面稍微干些，再皴下前面，在这个阶段，还可以趁不干的时候，进行一遍点苔，丰富石头和树，进而丰富画面的效果。

远处的点，千万不要点得过重。点苔不要点乱，要点的有层次。画小山路断断续续的，不要每个地方都很清楚，要似有非有。

最后补一下后面的山景，一定要考虑它们互相之间山的走势。 用点淡墨，加点花青，加点胭脂来画，等它干。

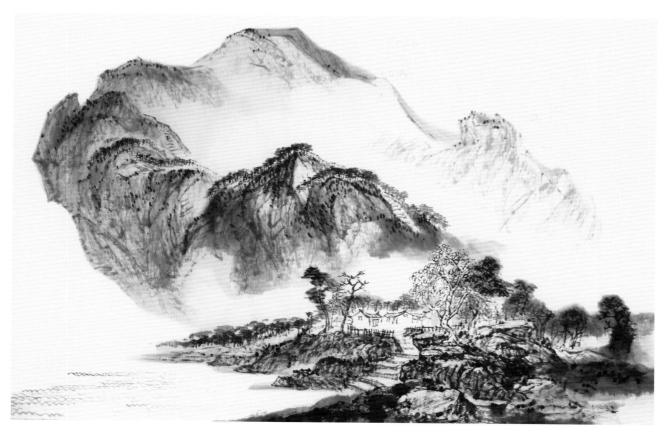

点苔

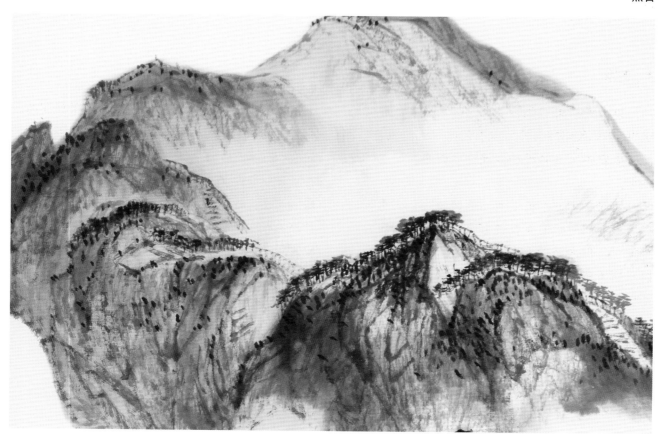

点苔（局部）

5. 渲染与上色

现在开始渲染和上色。用花青加一点胭脂，加点山青再加点墨，先画远处的山；用山青加胭脂，加点赭石，再加点山青，然后画近处的山。再加点赭石，加点山青，画更近处的山，通染一遍。用点赭石加点山青，染前面的土坡，用山青加一点点的墨，把远处的树整个地染一下，可以和后面衔接到一块。

用纸控制下它的水分，可以用藤黄染一下最前面的这棵树。我们渲染、上色，这两个步骤是统一在一起的。一般上色和渲染就是差不多的，等画面干一下，可以继续再画。

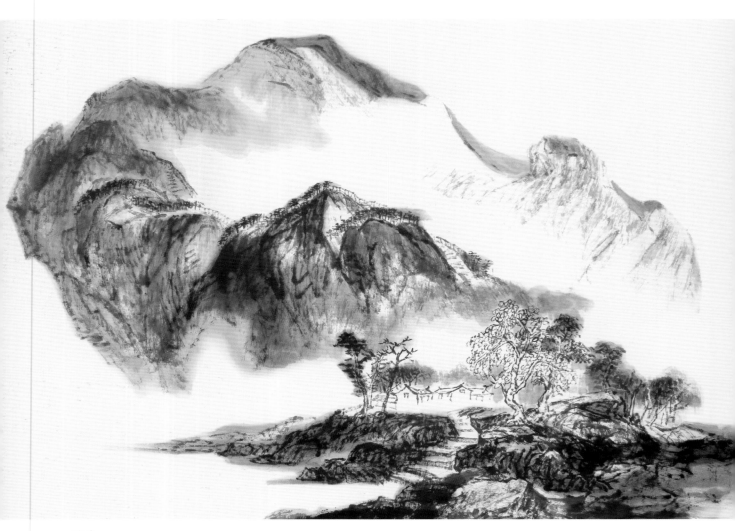

渲染

6. 调整关系与落款

渲染、上色完成之后，然后就开始调整整个画面的关系，比如画面的位置经营、布局构图、点线面关系，包括房子、树木、山石等结构关系。

该强调的地方一定要强调，该削弱的地方可以用淡墨，或用色再渲染。感觉不够的地方，该补的补，该加的加。

画面的整个关系处理得差不多了，然后是题款。题款非常重要。要根据画面感觉来题款，墨不一定太重，但是也不一定太淡，字不一定大。写上年号、题完字以后再落款。

这幅作品基本上就完成了，整个的过程就是从写生稿中寻取写生创作小稿。写生创作小稿画完以后，再通过经营位置、构图、勾线、皴擦、点苔、渲染上色、调整画面关系等过程，完成我们最后的创作作品。

根据写生稿，我们创作了一幅完整的作品，也就通过这一幅作品对我们所有的课程、所讲的每一块内容进行了一个总结。

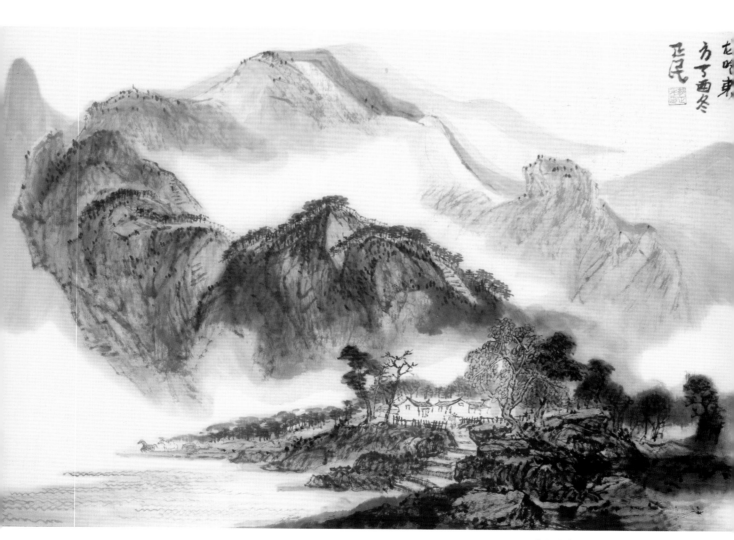

《龙吟东方》作品完成稿

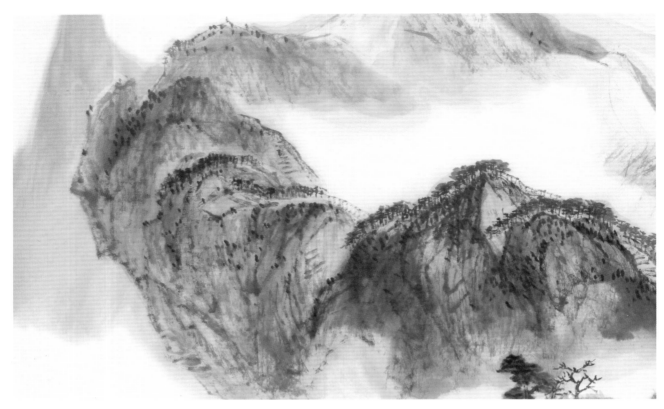

《龙吟东方》作品完成稿（局部）

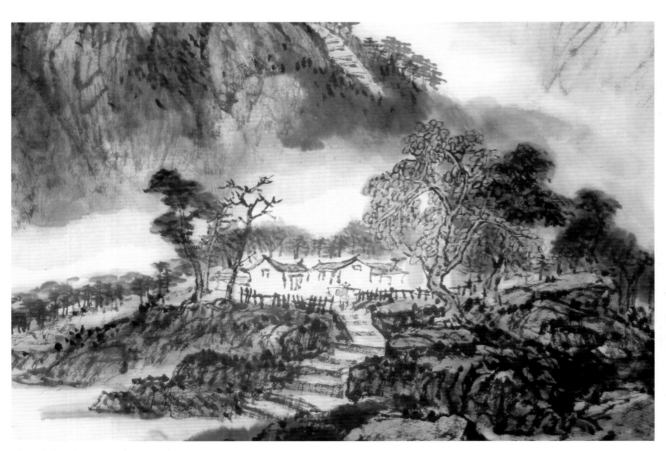

《龙吟东方》作品完成稿（局部）

写生创作示范二

下面再简单展示下《房山霞云岭》的写生和创作完成稿的情况。

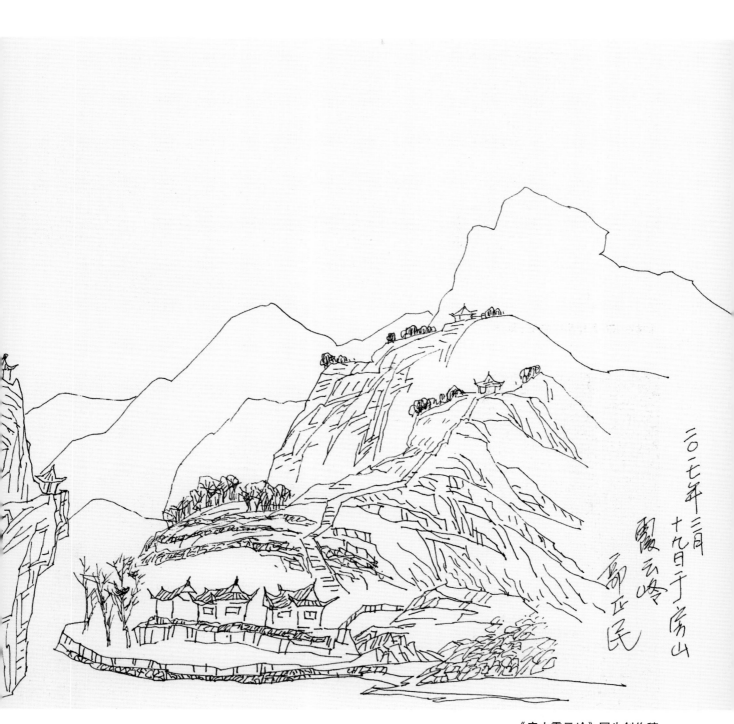

《房山霞云岭》写生创作稿

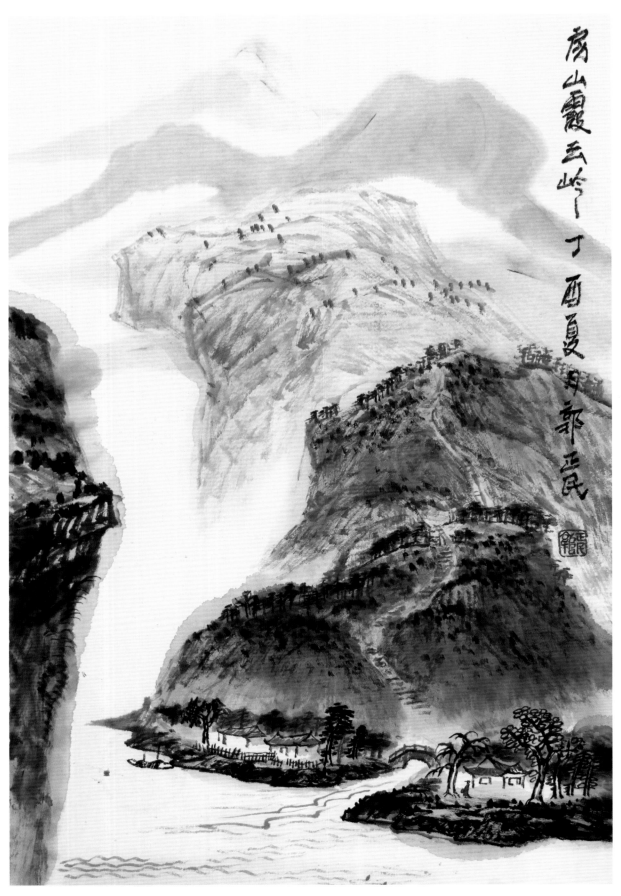

房山霞云岭丁酉夏月郭正民

《房山霞云岭》创作完成稿

附录：名家写生画稿

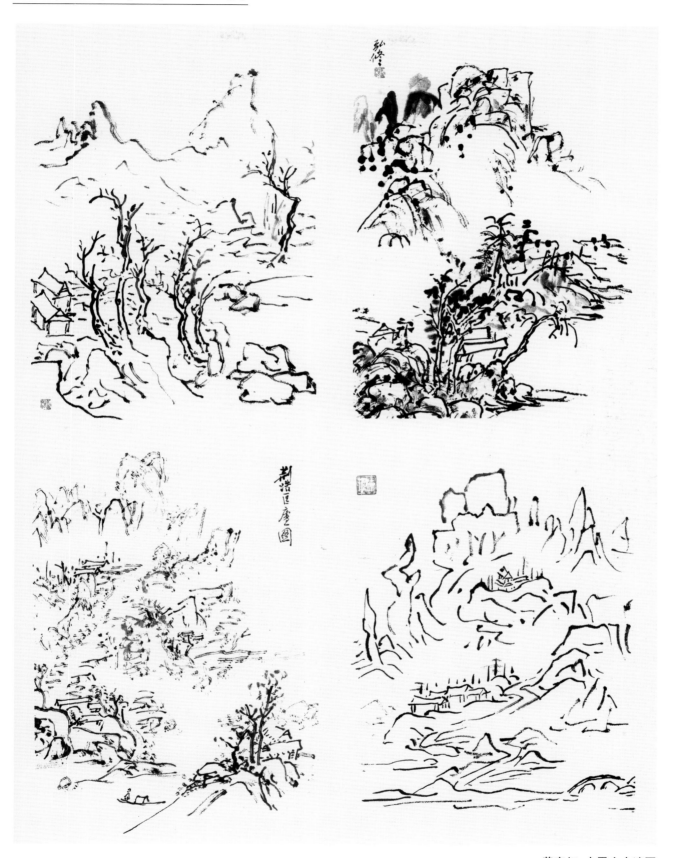

黄宾虹　水墨山水速写

黄宾虹　雁荡纪游

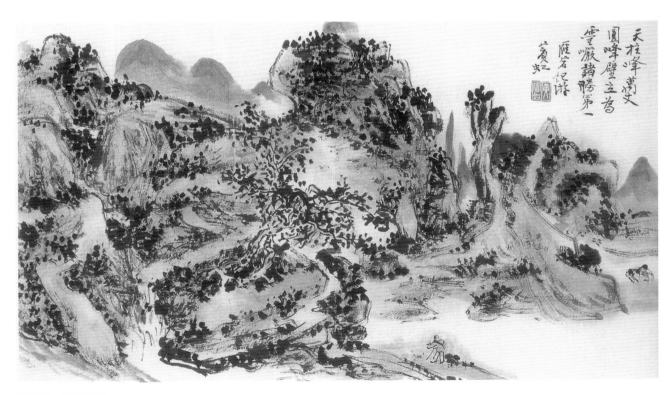

黄宾虹　雁荡纪游

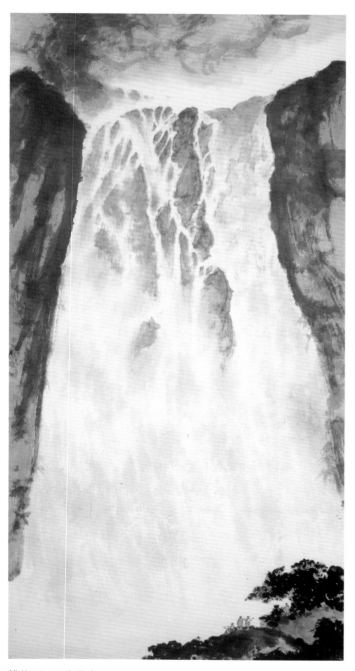

傅抱石　天池瀑布

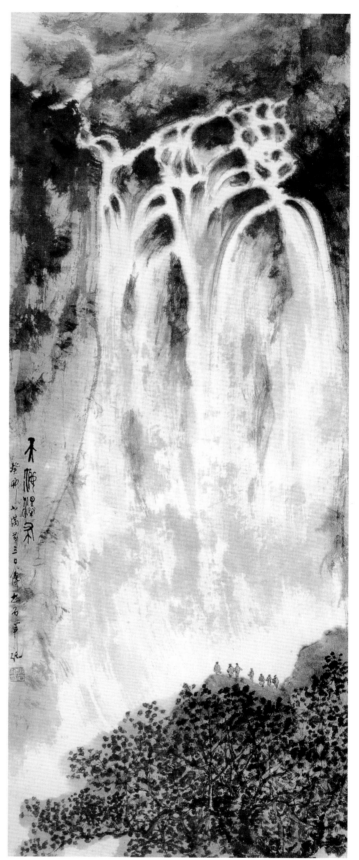

傅抱石　天池瀑布

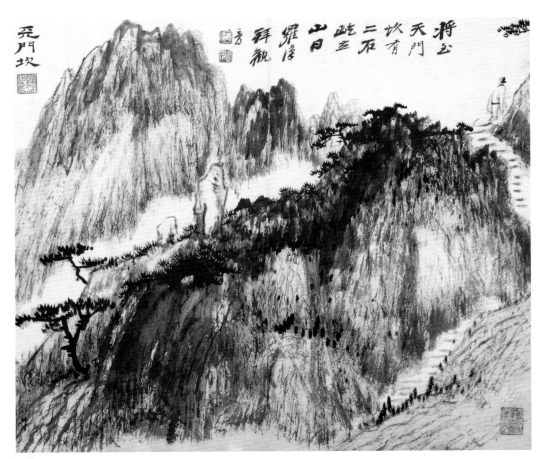

张大千 黄山纪游

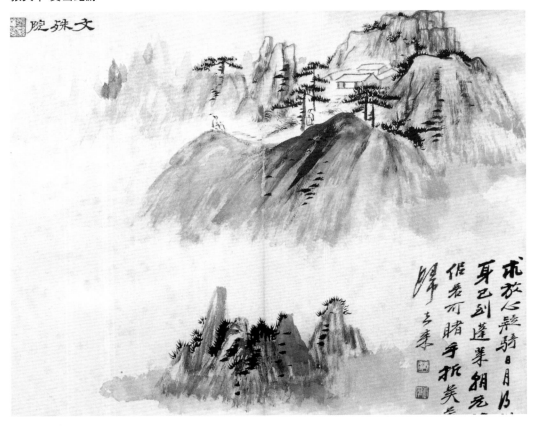

张大千 黄山纪游

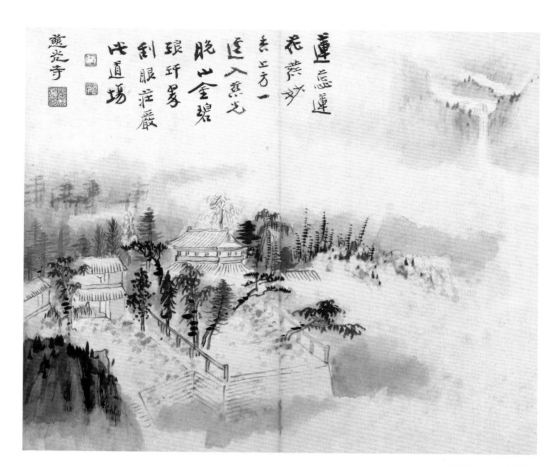

张大千 黄山纪游

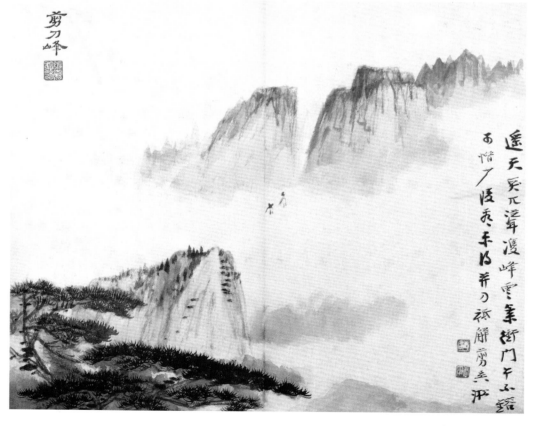

张大千 黄山纪游

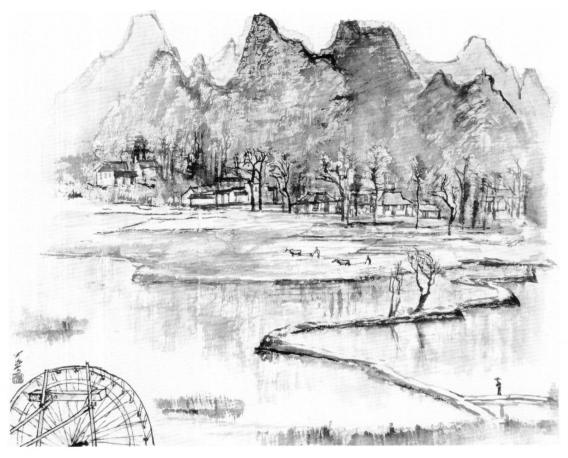

李可染 写生稿

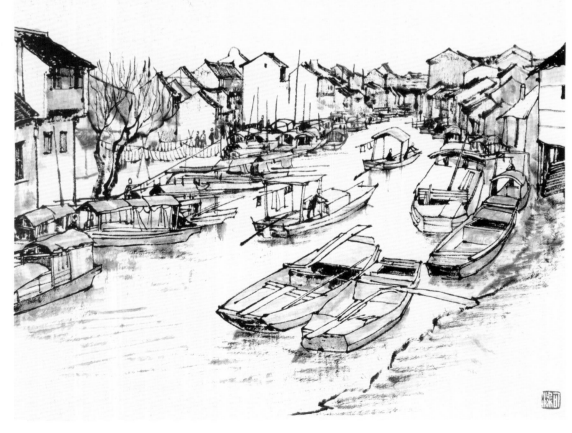

李可染 写生稿

108

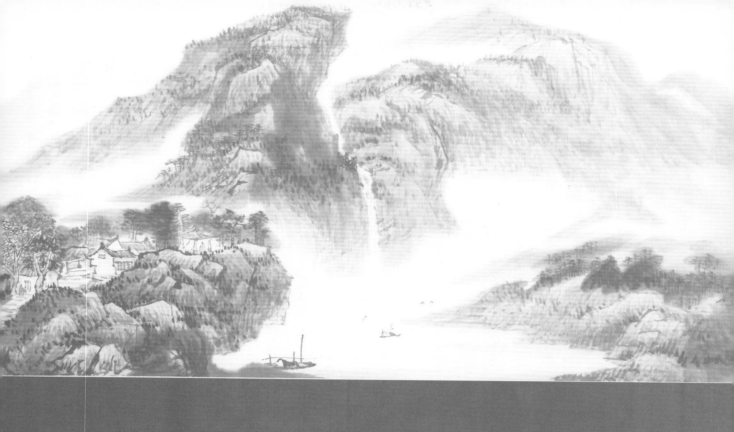

范图欣赏

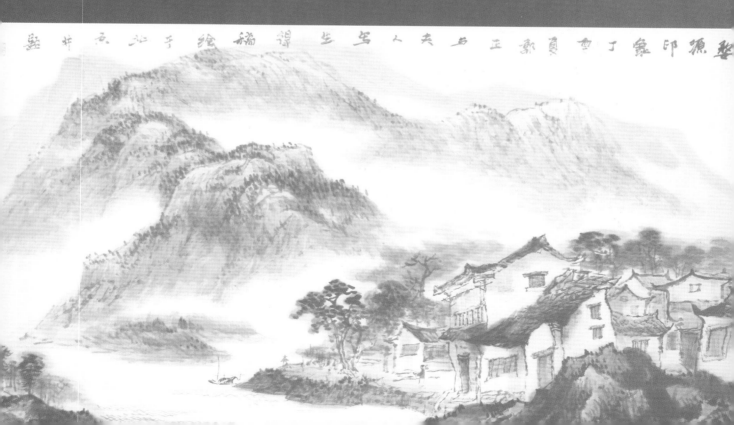

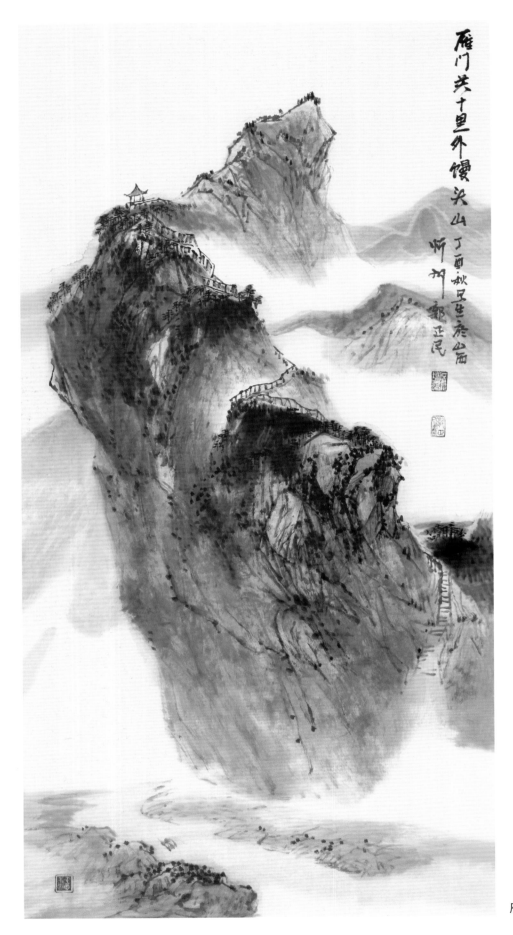

雁门关十里外馒头山

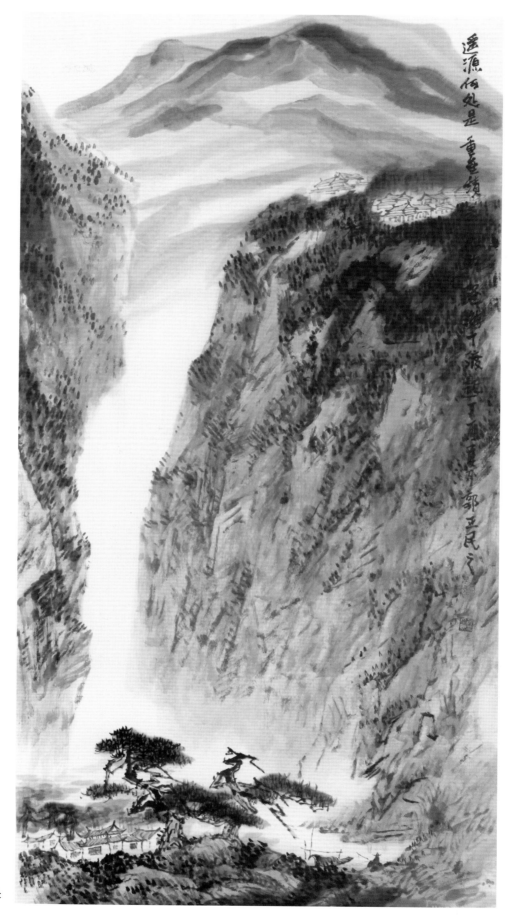

遥源何处是

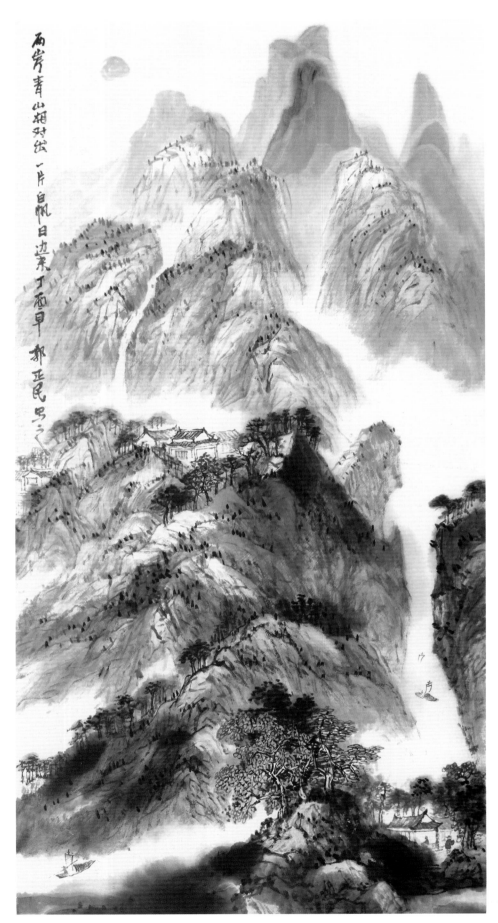

两岸青山相对出，一片白帆日边来。丁酉早，郭正民写。

两岸青山相对出

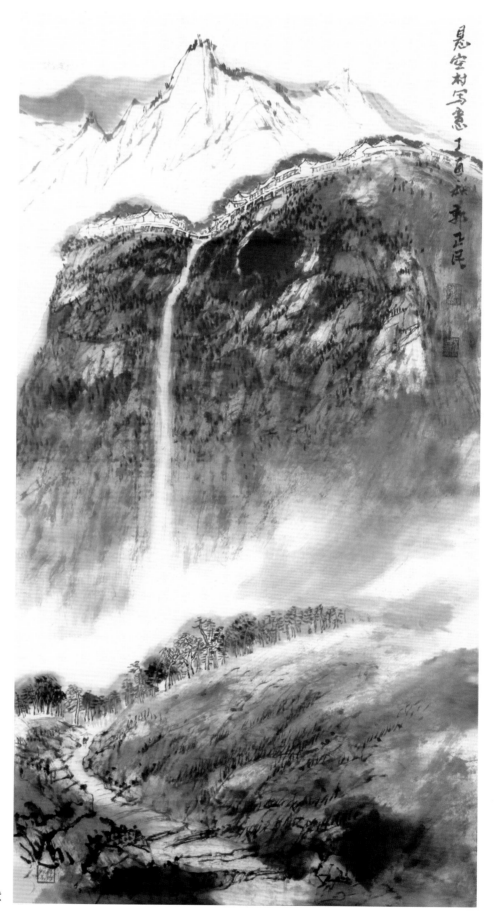

悬空村写意

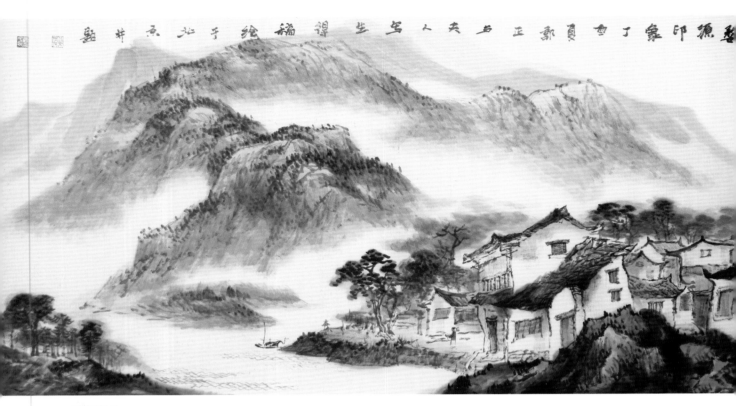

婺源印象

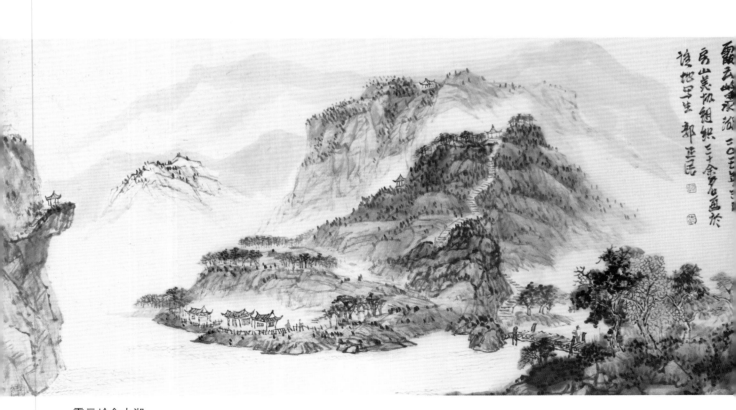

霞云岭金水湖

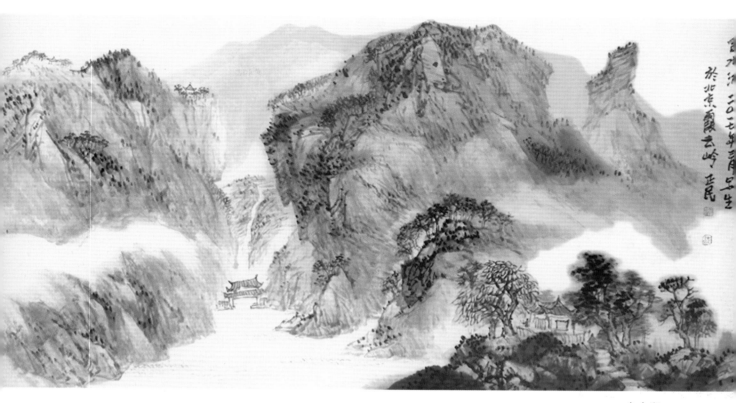

金水湖

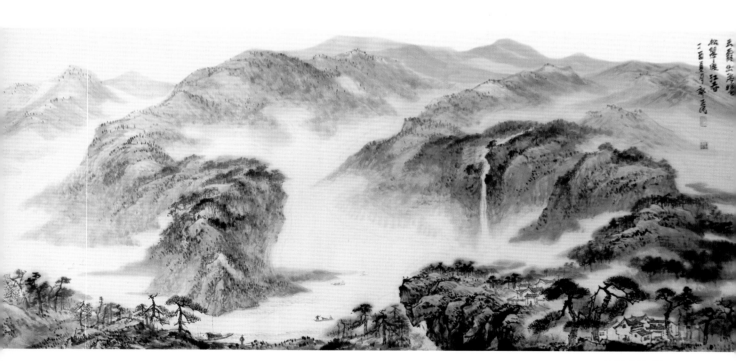

云霞出海曙

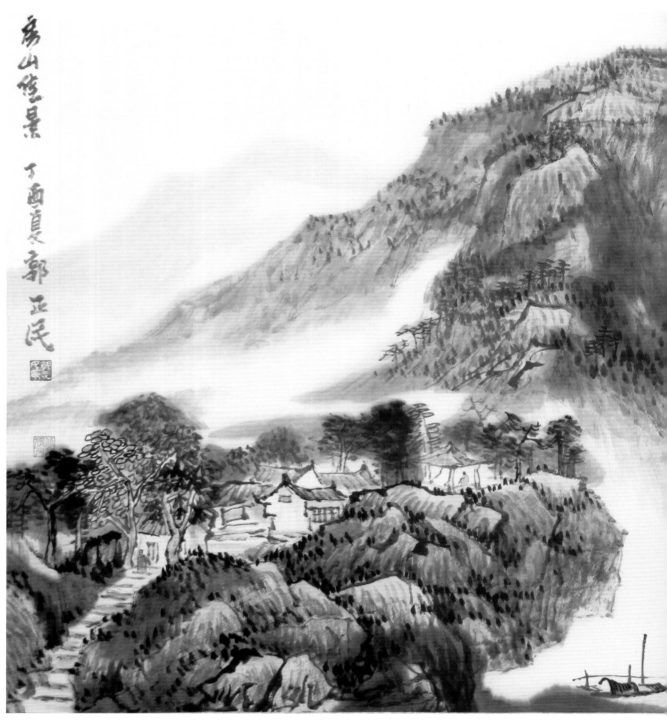

房山佳景

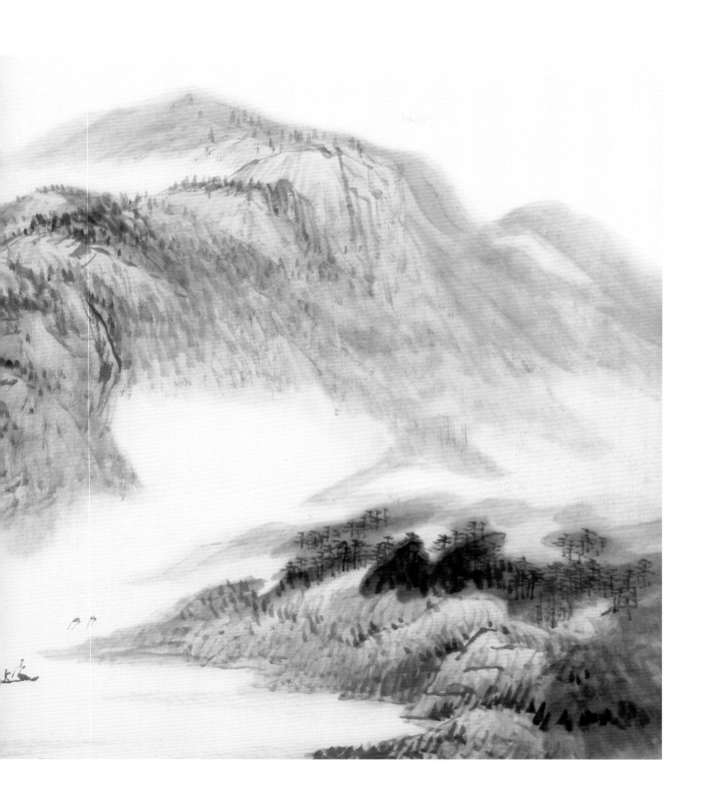

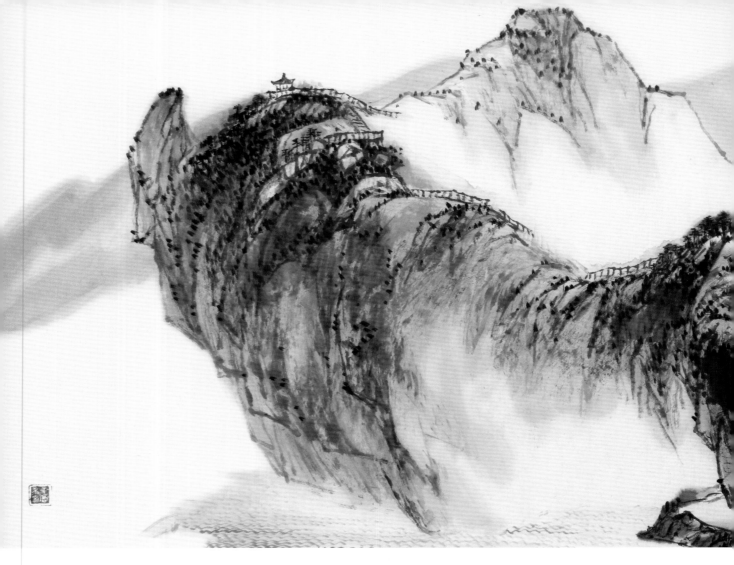

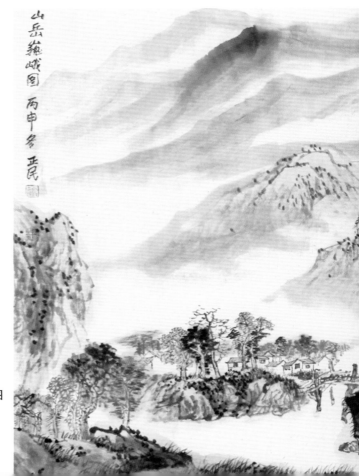

山岳巍峨图

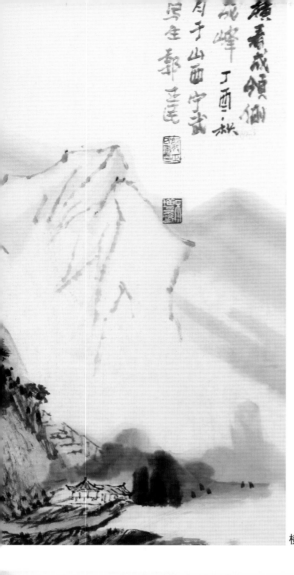

横看成岭侧成峰

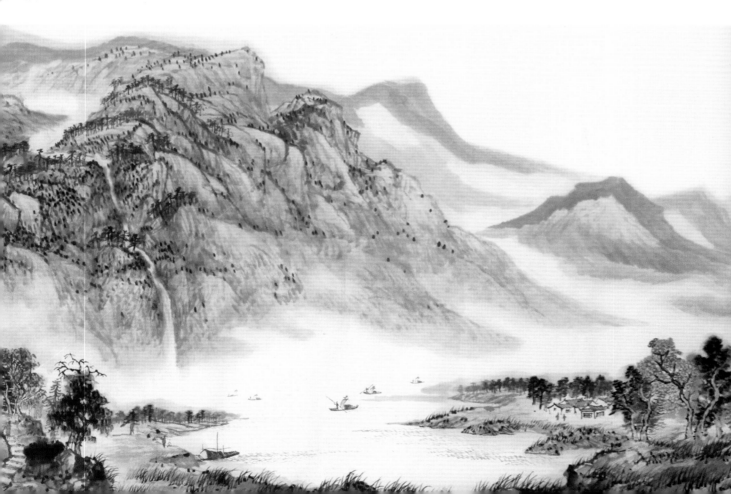

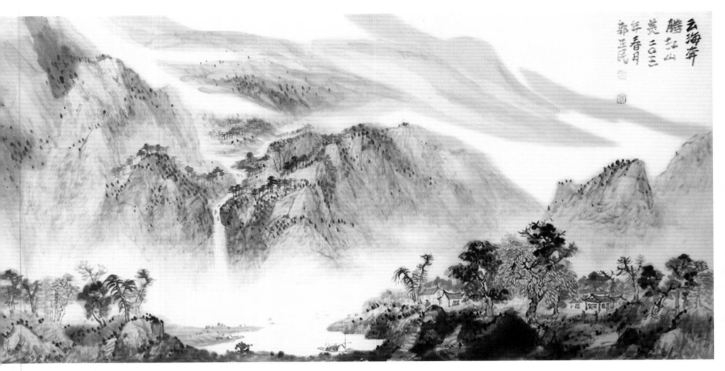

云海奔腾江山美

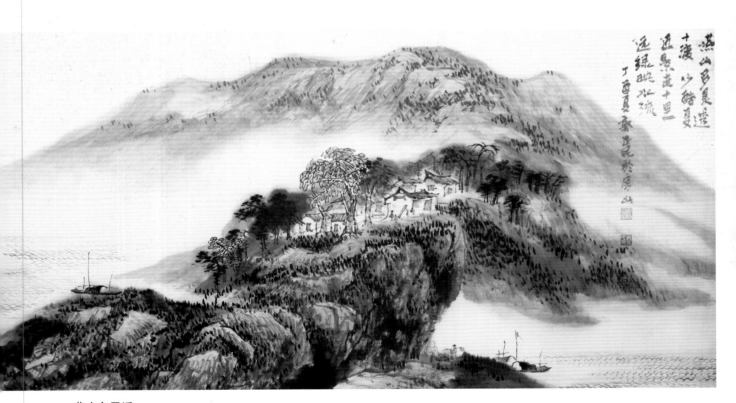

燕山多灵透

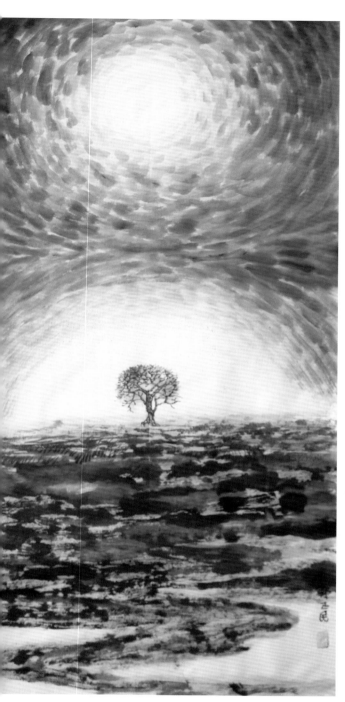

没有影子的树

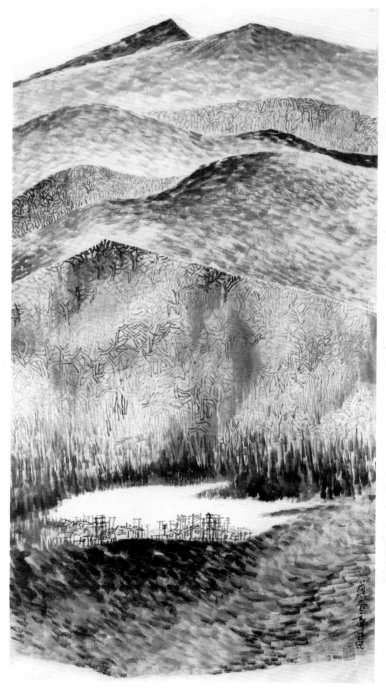

遥远的故乡

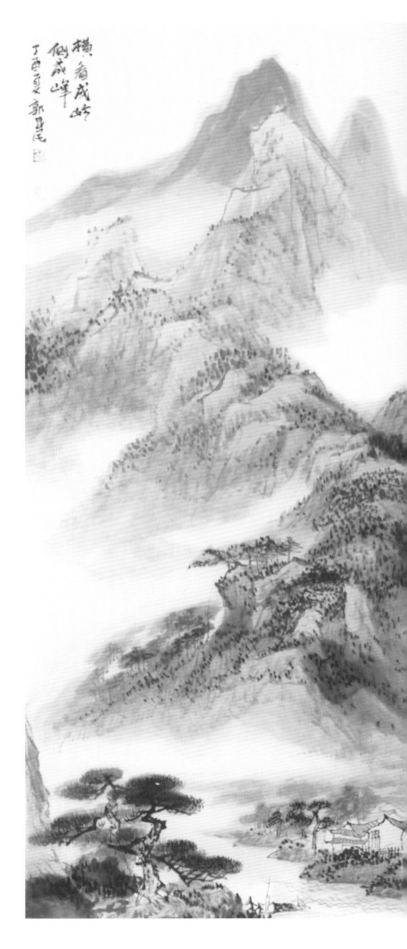

作者简介

1961 年 9 月生于山东。

1984 年毕业于山东艺术学院。

1999 年结业于文化部重彩高级研究班。

2001 年至 2004 年受聘于清华大学美术学院。

2006 年至 2007 年被中国美术家协会选派到法国巴黎吕霞光工作室做访问学者。

2012 年起任教于中国传媒大学文学院艺术创作院，硕士生导师、教授。

2013 年 7 月任清华大学美术学院当代艺术创作名家导师高研班导师。

2015 年 5 月任国家开放大学慕课《中国重彩画技法》主讲教师。

2017 年《中国重彩画技法》由上海人民美术出版社修订出版。

现为中国美术家协会会员、法国美术家协会会员、北京市房山区美术家协会副主席、北京现代典藏美术馆馆长。